이탈리아 산업디자인의 선구자
아낄레 까스틸리오니

dialogue : 12
이탈리아 산업디자인의 선구자
아낄레 까스틸리오니

지은이	최지혜
1판 1쇄	펴낸날 2012년 9월 25일

펴낸이	이영혜
펴낸곳	디자인하우스
	서울 중구 장충동 2가 162-1 태광빌딩 우편번호 100-855
대표전화	02-2275-6151
영업부 직통	02-2263-6900
팩시밀리	02-2275-7884
홈페이지	www.design.co.kr
등록	1977년 8월 19일, 제2-208호

기획	박효신

편집장	김은주
편집팀	장다운, 전은정
디자인팀	김희정, 김지혜
마케팅팀	도경의

영업부	김용균, 오혜란, 박예지
제작부	이성훈, 민나영
교정교열	신민경
출력·인쇄	중앙문화인쇄

값 12,000원

ISBN 978-89-7041-590-1 94600
978-89-7041-958-9(세트)

이탈리아 산업디자인의 선구자

아낄레 까스틸리오니

글 최지혜

design **house**

Achille Castiglioni

최지혜 | 홍익대학교 미술대학에서 금속공예디자인을 공부한 후, 밀라노 도무스 아카데미에서 interior&living design 석사 과정을 마쳤다. 현재, 밀라노에 위치한 밀리오레 쎄르베토 건축사무소에서 디자이너로 활동하고 있다. 도무스 아카데미 튜터tutor, 밀라노 공대 외부 조교를 거쳐 한국의 대학과 기업에서 강의했다. 2010년 엘포 디자인 그룹을 창립했고, 2012년 이탈리아 정부 초청 장학생으로 선정되어 밀라노 공대에서 건축·도시 디자인과 박사 과정에 진학하였다.

차례

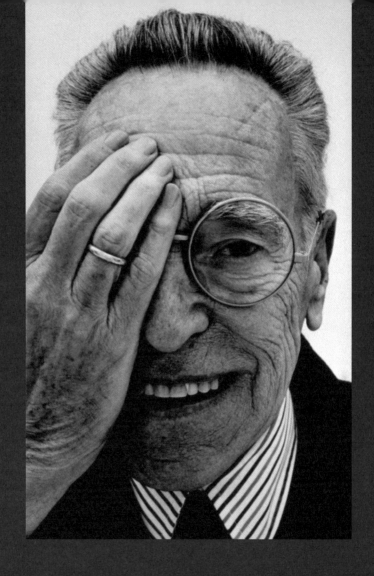

아낄레 까스틸리오니와의 가상 인터뷰
dialogue

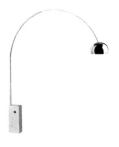

Piazza Castello 27 Milano

아낄레 까스틸리오니 스튜디오

Foto © Paolo Calafiore

밀라노 산책길 가운데 가장 아름다운 셈피오네 공원과 디자인·건축 관련 전시가 자주 열리는 트리엔날레 미술관으로 향하는 길목에 스튜디오를 가지고 계시다니! 선생님은 이미 행운아시네요. 이렇게 멋진 스튜디오에서 선생님과 긴밀한 대화를 나누고자 찾아왔습니다.

AC 내 스튜디오가 맘에 든다니 고맙구먼. 그런데 나와 긴밀한 대화를 나누고 싶다고? 혹시 날 검열하려는 건 아니겠지. 사실 디자이너가 하는 일이란 이미 존재해왔고 대부분 다 알려진 것들인데, 특별히 내가 이야기해 줄 수 있는 게 얼마나 많을지 모르겠구먼.

여기 보니까 선생님이 디자인하신 제품 모형과 샘플들이 있네요. 캐리커처는 선생님이 직접 그리신 건가요? 벽 아래 그려진 고양이 뒷모습도 아주 재미있는 걸요!

AC 사실 내가 정리정돈을 잘 못해. 하지만 잡다한 것들을 이렇게 늘어놓으면, 보면서 뭐가 생각날 때마다 만지작거리다가 바로 작업을 시작할 수 있어서 편하기도 하지. 허허. 내가 일러스트나 그래픽 작업을 할 수도 있다고 생각하는지 모르겠네만, 저 그림들은 사실 친구가 그려서 보내준 거야.

스튜디오 한 켠에 아낄레 까스틸리오니가 수집한 미명의 오브제로 가득한 찬장

Foto © Fondazione Achille Castiglioni

와, 저기 선반에 오브제들이 가득하네요. 이 스튜디오에는 선생님이 수집하신 것들이 많은 것 같아요.

AC 뭐, 이것저것 맘에 드는 것들을 골고루 수집했지. 무명의 작품들이지만, 기능성이나 활용성이 뛰어난 것을 발견하면 모으고 있어. 언뜻 하찮아 보여도 이 작은 물건들 하나하나가 지혜를 품고 있거든. 이미 잘 알려져 있는 스프링처럼 생긴 저 장난감은 계단에 놓으면 한 계단씩 저절로 내려오는 거라네. 그리고 집게, 머리핀, 병따개, 고무줄 등 여기 있는 것들은 같은 이름으로 불려도 아주 다양한 종류가 있다고. 좋은 디자인을 하기 위해서는 말이야, 일견 평범해 보이는 일상의 오브제들을 찬찬히 살펴보는 습관을 들여야 할 듯하네.

소위 '미명의 오브제Oggetto Anonimo'를 관찰해야 한다는 말씀이시죠? 그런데 '미명'이라는 말을 '작자미상'이라는 의미로 해석해도 될까요?

AC 만든 사람이 누구인지 모른다는 점에서 작자미상이라고 볼 수도 있겠지. 그런데 생각해보면 디자인이란 항상 존재해왔다네. 현대에 새롭게 등장한 게 아니야. 인류 탄생 이래로 누군가는 항상 무엇인가를 디자인했지. 또 산업시대 이래로 우리는 디자이너가 누구인지 모른 채 대량 생산된 제품들을 사용해왔지. 디자이너를 알 수 있는 오브제들도 있었지만 사실 오브제를 사용하는 사람들에게 디자이너의 이름이란 별로 중요한 게 아니었지. 이렇게 많은 사람들이 편리하게 사용해 온 것들을 '미명의 오브제'라고 부를 수 있지 않을까? 시각을 달리하여 조금 비판적으로 이야기해 볼까? 별로 필요하지도 않은 제품들을 만들어내고, 프로젝트에 적합한 디자이너보다는 이름난 디자이너를 찾는 지금, 우리에게 정말 디자이너의 이름이 중요할까? 이에 대해서 나는 매우 회의적으로 생각한다네.

아낄레 까스틸리오니 스튜디오

Foto © Fondazione Acille Castiglioni

그럼 누가 디자인했는지는 별로 중요하지 않다는 말씀인가요?

AC 물론 몇몇 제품들의 경우 디자이너가 누구인지 알기 때문에 더욱 애정이 가기도 하지. 하지만 디자인이라는 게 특정 디자이너 때문에 가치를 가져서는 곤란하네. 디자인은 언제나 문제를 해결하기 위한 것이어야 해. 따라서 해당 프로젝트를 기능적으로 가장 잘 수행할 수 있는 디자이너가 그 역할을 해야겠지. 어떤 오브제가 기능상 아무 문제없고 제 역할을 잘 해내고 있다면, 누가 디자인했느냐는 중요하지 않아. 이미 그 오브제가 디자이너를 대신해 세상에 이야기하고 있지 않은가! 그런데 안타깝게도 오늘날 산업주의와 소비주의는 이러한 우리의 생각을 통제하고 속이기도 하지.

그렇다면 선생님이 디자인한 오브제들도 그 자체로 '미명의 오브제'가 되기를 바라시나요?

AC 내 이름을 보고 내가 디자인한 오브제를 아는 게 아니라, 사용자와 디자이너 상호간의 호감이 형성되었기 때문에 자연스럽게 디자이너를 알게 되는 관계였으면 하네. 우선 쓰임새 있는 물건이어야 한다는 게 중요해. 그렇지만 나와 같은 태도가 선입견이 되는 것도 그리 바람직하지는 않아. 중요한 건 제대로 보는 법을 알아야 한다는 거야. 이 시대가 이름만 따진다고 하더라도 말이지. 디자인하는 이유, 혹은 디자인을 강화하는 이유가 다른 오브제들보다 도드라지고 싶은 욕망 때문이어서는 곤란해.

미명의 오브제를 제대로 이해하는 것이 선생님의 작업을 이해하는 데 아주 중요한 열쇠 같은데, 구체적인 예를 들어서 설명해 주세요.

AC '미명의 오브제'란 말은 아주 단순한 거야. 예를 들어 우리가 무슨 일을 하려고 연장을 집을 때, 그 오브제가 가진 의미에 대해서는 생각하지 않지. 가위를 만든 디자이너의 이름 또한 아무 의미가 없어. 단지 가위라는 물건이 내가 뭘 자르기에 아주 적합한 도구라는 정도를 생각할 따름이지.

Foto © Fondazione Acille Castiglioni

너무 평범해서인지, 저는 가위 같은 물건에 대해서는 특별히 관심을 갖고 관찰한 적이 없었던 것 같아요.

AC 가위는 분명 뭔가를 자르기 위한 도구지. 그런데 그 가위라는 것도 두꺼운 천을 자를 때 사용하는 가위, 양피를 자를 때 사용하는 가위, 손톱을 자를 때 사용하는 가위 등 쓰임새에 따라 다양한 유형이 있지. 특정한 기능을 발휘하는 특정한 오브제, 그게 바로 그 오브제의 정체성이겠지. 따라서 내가 가진 가위는 내가 기대하는 절단 방법을 가장 잘 충족시키며 스스로의 정체성을 드러내고 있는 셈이야. 디자이너는 바로 이와 같은 사실을 읽어내고 비평하는 것에 익숙해져야 해. 평범한 오브제를 살펴보면서도 왜 존재하며, 무엇에 쓰이는 물건인지 파악하는 훈련이 되어야 하지.

생활 속 미명의 오브제에 관심을 갖고 관찰하는 일이 왜 디자이너에게 필요할까요?

AC 일상이라는 것, 그리고 미명의 오브제를 다루는 것은 디자이너들이 시공을 초월해서 기본적으로 염두에 둬야만 하는 부분일세. 디자인을 위한 표준이 바로 여기서 결정되기 때문이지. 이를 따르지 않으면 현실 감각을 잃어버릴 수 있어. 예를 들어 망치의 기능이란 두드리는 거지. 이런 물체를 디자인할 때는 특정 상황을 염두에 두고 연장의 쓰임새를 생각하면서 만들어야 해. 집을 지을 때 사용하는 망치와 금속 세공업자가 사용하는 망치를 디자인하는 것은 서로 다르다는 걸 알아야 해.

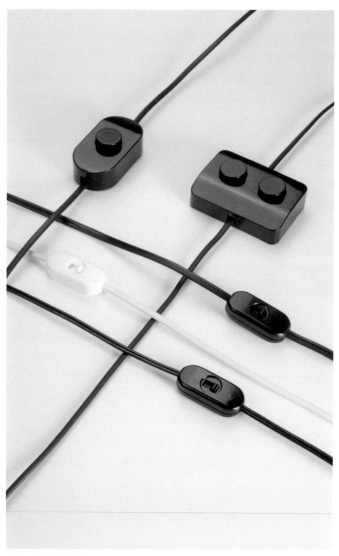

Switch 스위치 1968 VLM

자갈돌에서 영감을 받아 디자인한 오브제로, 한 손에 쥘 수 있도록 했다. 이탈리아 가정 어디서나 흔히 볼 수 있게 된 리모컨이다. 디자인을 하면서 까스틸리오니가 가장 중점을 둔 부분은 켜고 끌 때 완벽한 '클릭' 소리가 나도록 하는 것이었다.

Foto © VLM

미명의 오브제가 선생님이 생각하시는 좋은 디자인을 위한 접근 방식을 대변할 수도 있을 텐데요. 직접 디자인하신 제품 가운데 대표적인 미명의 오브제에는 어떤 것이 있나요?

AC 내가 제일 뿌듯해하고 좋아하는 게 바로 이 조그마한 스위치라네. 전기 제품을 끄고 켜는 리모컨remote controller은 한 손으로 잡기에 알맞지. 특히 "똑딱" 하는 완벽한 소리를 내도록 만드는 게 이 스위치를 디자인하면서 가장 중요한 점이었다네. 이 스위치는 대량 생산을 염두에 두고 전기공한테 팔았고, 지금은 이탈리아 가정 어디서나 발견할 수 있는 제품이 되었지. 하지만 아무도 내가 디자인했다는 걸 몰라. 누가 디자인했느냐가 별로 중요하지도 않고. 중요한 건 이 스위치가 제 기능을 다하는지, 효율적인지가 아닐까?

디자이너가 알려지지 않은 오브제 가운데 선생님 마음에 드는 것이 있나요?

AC 벽에다 포스터나 메모를 지지하도록 하는 그거 있지 않나. 포스터를 뗄 때 구가 있는 위쪽으로 올리면 자연스레 떼어낼 수 있도록 고안된…. 그리고 아래로 향한 공이 돌아가면서 종이를 잡도록 되어있지. 파리에서 구입한 건데 일상생활에 꼭 필요한 물건이라네. 형태는 중요치 않아. 새 부리 형태와 닮았다고 해도 그게 뭐 그리 중요한가! 알루미늄으로 만들었으니 생산 공정상의 압출 과정에서 얻은 형태인 게지. 평범한 일상에서 우리는 단순하지만 지혜를 담은 물건들을 발견할 수 있다네. 자신을 표 나게 드러내려는 의도로 존재하는 것이 아니라 우리가 필요로 하는 쓰임새를 위해서 존재하는 물건들 말일세! 나는 특히 농기구나 연장들에 관심이 많은데 이들은 형태에 따라 각각의 기능이 극명하게 드러나기 때문이야.

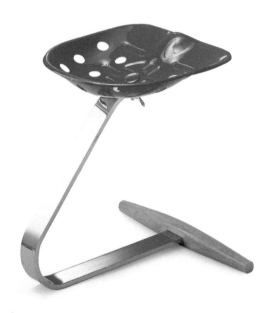

Mezzadro[소작인] 스툴[등받이 없는 의자] 1971 Zanotta
밭에 씨를 뿌리는 농기구인 트랙터 안장과 금속 바에서 영감을 얻었다. 안장과 바의 연결 부분은 자전거를 조립할 때 흔히 쓰이는 나사를 활용했다. 이 의자를 집에서 쓰는 스툴로 디자인하면서 무게중심이 하부에 위치하도록 디자인했다.

Foto ⓒ Zanotta

**선생님 작품 가운데 지금도 많은 찬사를 받는 의자 '메짜드로Mezzadro'[소
작인]를 보면, 확실히 농기구나 연장에 많은 관심을 갖고 계신 걸 짐작할 수
있습니다. 이 의자의 형태에 대해 좀 더 자세히 설명해 주시겠어요?**

AC 20세기 초에 만들어진 트랙터는 앉는 부분이 좀 독특해. 나는 트랙터의
안장과 바 부분에서 영감을 얻어 집에서 앉는 의자로 재창조했지. 하단의 나
무는 지지대 역할을 하도록 내가 디자인한 것이고. 플라스틱 안장, 금속성
바 그리고 나무 지지대 등 서로 다른 재료로 크게 세 부분을 구성한 후에 나
사로 조여 조립과 분리가 아주 용이하도록 디자인했지. 대량 생산하는 산업
디자인 제품에서는 조립의 용이성을 고려해야 한다네. 금속성 바는 탄성이
있어서 아주 편안한 느낌을 전한다네. 또한 사방이 열려 있어서 앉은 이가
걸리적거림 없이 자유롭게 움직일 수 있어. 이렇게 해서 아주 모던한 '새로운
오브제'가 탄생했지!

**리디자인redesign[다시 디자인하기]이라고 할 수 있겠는데요. 어떤 개념인
지 자세히 말씀해 주세요.**

AC 리디자인 또한 디자인의 일부야. 어떤 것에 특별히 주목하면서 다시 디
자인하는 것으로, 기존 기능에 대한 진지한 접근에서 비롯된다고 볼 수 있
지. 이미 존재하는 디자인에 대해 토론하고 비평하는 건 어쩌면 새로운 것을
디자인하는 것보다 더 중요하고 당연한 일일 수 있다네. 결과물이 만족스럽
지 못한 경우에도 배우는 데는 예외가 없지.

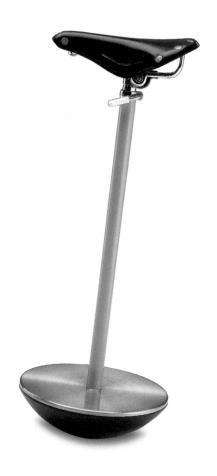

Sella[안장] 스툴[등받이 없는 의자] 1983 Zanotta

이 스툴로 까스틸리오니 형제는 '다다이스트'라는 명칭을 부여받게 된다. 걸터앉는 행위와 그 상태에서 또 움직일 수 있는 새로운 행위를 디자인했다는 점, 즉 기존의 오브제를 재탄생시켰다는 의미가 있다.

Foto © Zanotta

'메짜드로Mezzadro'의 경우 레디메이드ready-made[기성품]의 개념을 만들어낸 마르셀 뒤샹Marcel Duchamp의 예술 작품과 비견되곤 합니다. 그럼 리디자인은 레디메이드와 비슷한 개념인가요? 레디메이드 또한 일상의 관찰, 사람들의 행위에 대한 관심에서 나온 결과물이라고 생각하는데요.

AC 레디메이드는 사람들이 어떻게 행동하는지를 보면서 좀 더 흥미로운 의미를 특정한 오브제에서 다시 찾는 것이라고 할 수 있어. 내가 리디자인하여 만든 결과물이 마르셀 뒤샹의 '변기'와 비슷한 개념이라고 생각할 수도 있겠지. 그러나 'Mezzadro'는 마르셀 뒤샹의 레디메이드 작품처럼 기성품을 그대로 가져다 놓은 게 아니라, 특정한 오브제가 기능적으로 제구실을 할 수 있는 또 다른 위치에 오브제를 적용하고 연구해서 새로운 걸 만들어냈다는 점에서 좀 다르지. 따라서 리디자인을 위해선 기존 오브제들에 대한 궁금증, 즉 호기심이 필수적이라네.

'셀라Sella'[안장] 의자도 기존의 오브제를 모티브로 한 경향이 역력히 드러나는데, 자전거 안장에서 영감을 얻으신 건가요?

AC 이 의자도 리디자인의 예로 자주 언급된다네. 앉는 부분이 자전거 안장을 꼭 닮았지? 이건 스툴[등받이 없는 의자]이야. 1950년대에는 공중전화뿐만 아니라 집전화도 벽걸이거나 서서 받아야 하는 정도의 높이였다네. 그런데 전화를 받을 때 내가 좀 산만한 데가 있어서 말이야. 난 이리저리 움직이고 싶기도 하고 동시에 앉고 싶기도 했어. 그래서 아래 부분에 다리를 만드는 대신 하단을 움직일 수 있는 반구형으로 마무리하고, 자전거 안장과 같은 형태로 위를 만들어서 균형을 이루게 했다네. 새로운 형태를 만들었다는 데에도 의미가 있지만, 그보다는 이 오브제와 함께 기존에 없었던 행위를 위해 새로운 양식을 만들어냈다는 점에서 더 큰 가치가 있다고 생각하네.

Cacciavite[드라이버] 1981 Zanotta
오브제의 형태가 디자이너의 의도를 명백하게 드러내고 있다.
Foto © Zanotta

사람들이 선생님의 작업을 인간의 '행위'에 관심을 둔, 사람들의 일상생활을 관찰하면서 출발한 작업이라고 정의 내리는 것이 매우 적절하다는 생각이 듭니다. 선생님이 디자인하신 오브제들은 사람들의 관습과 전통을 꿰뚫어보고 만들었기 때문에 오랫동안 유용한 제품이 될 수 있었고, 동시에 특정한 양식을 따르지 않았기 때문에 시간과 공간을 뛰어넘어 사랑받는 것 같습니다.

AC 그런 제품들을 특별히 '미명의 오브제'라고 부르고 싶다네. 왜냐하면 고전적이지만 심미적으로도 주의를 끌기에 충분하거든. 어떤 때는 풍자적이기도 하고. 또한 기술적으로도 훌륭한 기능을 발휘하지.

"말이 필요 없다"라고 해야 할까요? 어떤 경우에는 유창한 설명보다 한눈에 들어오는 형태와 활용성이 모든 걸 말해주기도 하는데요. 이 제품이 그 좋은 예인 것 같습니다.

AC 그렇지. 한때 '팝' 혹은 '팝 아트'라는 경향이 유행했는데 자네가 그 시절을 기억하는지 모르겠네만, 바로 그런 경향을 보이는 초기 작업이라고 해야 할까? 이 제품은 제목도 '드라이버[까치아비테Cacciavite]'일세. 외형에서 예측할 수 있겠지만 옮기거나 보관할 때 다리 부분을 돌려서 분리하기가 편리하지. 아주 명확한 정체성을 가진 물건이야.

디자이너는 호기심이 많은 사람이어야 할까요?

AC 난 항상 디자이너는 억지로라도 호기심을 가져야 한다고 말하네. 물체를 만져보거나 두드려 보지 않고 어떻게 디자인할 수 있겠는가? 호기심이 없다면 디자인을 그만 두는 게 나아. 나는 가끔 다른 사람 집을 방문할 때 그 집 서랍에 뭐가 들어있는지 궁금해서 견딜 수 없을 때가 있어. 이처럼 다른 사람들의 행위에 관심이 있어야 그들을 위한 디자인을 할 수 있지 않을까.

아낄레 까스틸리오니 스튜디오

Foto © Fondazione Acille Castiglioni

디자이너로서의 호기심과 관심을 어떻게 활용할 수 있을까요?

AC 호기심이란 다른 사람들의 행위를 주의 깊게 성찰하고 비평하게 만들지. 디자이너라면 다른 사람들이 무엇을 하는지 유심히 관찰하는 데서 끝나는 게 아니라 거기서 문제점을 발견하고 풀어낼 수 있어야 하네. 잘못된 방식으로 하는 게 있다면 그걸 바로잡는 게 디자이너의 일이고 과제인 것이지.

선생님께서 말씀하신 방향으로 스스로를 단련하려는 디자이너들에게 어떤 도움말을 주실 수 있나요?

AC 이 세상에 태어나 뭔가 엄청난 걸 발명해야 한다고 생각할 필요는 없어. 단지 기쁜 마음으로 자기 비평과 자기 풍자를 통해 스스로를 단련해야 한다네. 그러면서 자신이 혹시라도 모든 에너지를 정해진 테두리 안에만 쏟아 부으려는 강박관념에 사로잡힌 것은 아닌지 항상 경계해야 한다네. 기존의 방식으로 분석하고 판단하는 것으로부터 자유로워질 필요가 있어. 그리고 그보다 더 큰 문제는 말이야, 우리 일을 상업적인 성공의 잣대로만 판단하는 거야. 어쩌면 디자이너의 일이란 거대한 산업의 생산을 위한 일원으로 도움을 주고받는 거야. 맡은 프로젝트를 연구하고 서로 의견을 나누는 기쁨을 만끽하는 것만으로도 충분한 보상이 될 수 있다네.

선생님께서 디자인하신 오브제들을 사람들이 어떻게 사용하고 다루는지도 유심히 관찰하시나요?

AC 물론이지. 아주 주의 깊게 살펴보지. 무척 흥분도 되고, 재미도 있어. 나는 내가 디자인한 오브제를 다루는 사람들의 태도와 행동까지도 이해하려고 노력한다네.

그럼 사람들이 선생님이 디자인한 제품을 쓰레기통에 버리거나 선생님이 아끼는 오브제를 만져보다가 망가뜨리기라도 하면 어떤 기분이 드나요?

AC 물론 뭔가가 사라진다는 건 안타깝지. 그러니 싫은 내색을 안 할 수는 없겠지만, 그 때문에 슬퍼할 필요도 없어. 그게 그 오브제의 운명이려니 하고 받아들여야지.

Allunaggio[달 착륙] 정원용 의자 1980 Zanotta
'달 착륙'이라는 이름을 가진 이 의자는 정원, 공원에 놓는 야외용 의자로 잔디가 최대한 햇볕을 많이 쬘 수
있도록 땅에 닿는 부분을 최소화하였다.

Foto © Zanotta

선생님 작품에서는 풍자·해학적인 요소들이 자주 발견됩니다. 선생님은 의도하지 않은 건데, 사람들이 그렇게 보는 걸까요?

AC 나도 그런 것들을 종종 발견하지만, 엄밀하게 이야기해서 의도한 적은 한 번도 없다네.

그러고 보니 언젠가 "디자인으로써 너무 엄하지 않게, 사회가 어떤가에 대해 반어적이 되는 것도 중요하다"라는 말씀을 하셨습니다. 굉장히 인상적인 말이라 기억에 남습니다.

AC 나는 학자처럼 그렇게 대단한 이론이나 철학을 가지고 작업하지는 않네. 단지 내가 하는 일의 일부가 필연적으로 사회의 어떤 부분을 반영하고 있을 뿐이야. 사실 우리가 하는 모든 일에는 이 시대를 대변하는 요소가 들어있지 않나? 디자이너로서 이런 부분을 고민할 수 있도록 제안하는 게 중요하다고 생각하네. 하지만 이런 요소가 작업의 가장 중심이 되는 것은 아닐세.

Gibigiana 조명 1980 Flos

'개성을 지닌 캐릭터 같은 조명이다.'_1981년 〈까사 보그Casa Vogue〉

해학적인 요소가 숨어 있을 법한 제품들 중에 지비지아나Gibigiana를 꼽을 수 있겠는데요. 장난감처럼 생겼는데, 사실 형태만으로는 어떤 제품인지 이해하기가 좀 힘듭니다.

AC 지비지아나는 햇빛을 반사시키는 놀이를 하는 장난감이야. 그 '유리 반사' 작용을 조명에 적용했지. 이 제품을 만든 것도 벌써 30년 전이구먼. 그때는 정확하게 원하는 곳만 비출 수 있는 조명이 없어서, 독서를 즐기는 내 아내와 방해받지 않고 평화롭게 잠자고 싶은 나한테는 문제였지. 우리 커플만이 아니라 다른 커플들이나 특정 상황에서도 자주 일어나는 일이었다네. 그래서 20와트짜리 할로겐전구를 하단에 설치하고, 그 빛이 위쪽 거울에 반사되면서 원하는 쪽으로 방향을 조절해서 비치게 한 거라네. 반사된 빛은 눈부심 없이 원하는 위치에만 정확하게 비치게 되거든.

뒤에 볼록 튀어나온 둥근 형태의 플라스틱은 스위치인가요?

AC 그렇다네. 엄지와 검지로 집기 쉽도록 둥글고 넓적하게 디자인했지. 위의 거울을 조절할 수 있는 조그만 나사도 마찬가지라네. 한 손으로도 쉽게 잡아서 위치를 옮기거나 조정할 수 있도록 했지. 열이 발생해도 잡는 데 무리가 없도록 외부에 알루미늄 처리를 하고, 몸통 지름도 10cm로 가능한 얇게 유지하도록 하느라 많은 모델을 만들어서 실제로 만져보고 연구했다네.

디자인에 숨겨진 인간적인 따스함과 배려, 그리고 기술적인 연구와 노력이 놀랍습니다. 한편으론 무언가를 만들고 싶다는 충동이 일어나기도 하고요.

AC 결과물을 보고 이야기하기는 참 쉽지. 주변을 살펴보면 우리가 적용해서 생활하는 것 가운데 이미 많은 답들이 존재하고 있다네. 그런데 그 답을 억지로 만들어내려고 할 때 옳지 못한 결과가 발생할 수 있어. 실제로 제작에 들어갈 때 문제가 발생하기 마련이라네. 그것도 한두 개 정도가 아니라 굉장히 복잡하고 다양한 문제들이 발생하지. 그것들과 대면해서 부딪혀 보고, 실제로 해보면서 가장 쉽고 유용한 해결책을 제시할 수 있으면 좋겠지. 나의 관점에서가 아니라 이 물체를 사용하는 사람 입장에서 말이야.

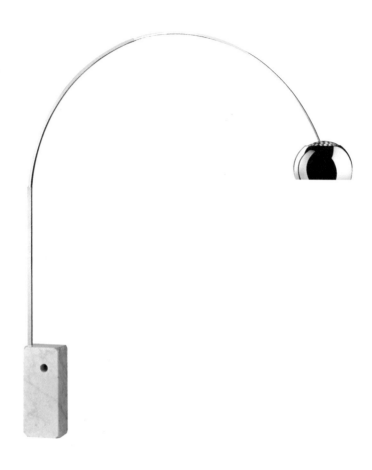

Arco[아치] 스탠드 조명 1962 Flos

이 스탠드 조명의 발판이 된 것은 거리 조명이었다. 이전까지만 해도 천정에 구멍을 내어 내리는 펜던트 조명이 통상적인 방식이었다. 그러나 이 조명은 천정 조명의 역할을 하면서도 움직일 수 있는 스탠드 조명으로 고안한 첫 번째 예가 되었다.

Foto ⓒ Flos

프로젝트 소개를 좀 해주세요. 우선 이 조명! 누가 디자인했는지 거의 알려지지 않았지만, 한국에서 이 아르코Arco 램프는 여기저기 인테리어 소품으로 등장하는 아주 유명한 제품이랍니다.

AC 이 아르코 램프는 1962년에 디자인했다네. 거실에서 뭔가를 읽을 때는 천장에 매달아 설치하는 펜던트 조명이나 샹들리에만으로는 부족하거든. 내 아내가 워낙 책 읽는 걸 좋아하니 그걸 보완할 수 있는 것, 그러니까 스탠드 조명과 펜던트 조명의 장점을 혼합한 새로운 양식의 조명을 발명해냈다고나 할까.

역시 명작도 작은 주의와 애정에서 만들어지는군요! 선생님이 강조하시는 행위의 관찰로부터 그걸 현실화시키기 위한 기술적인 노력까지, 아르코 램프는 단순히 기술을 실행하는 차원이 아니라 체계적으로 오브제와 형태, 그리고 공간의 새로운 관계를 다시 만들어내는 디자인의 아이콘이 되었답니다.

AC 생각은 누구나 할 수 있지. 그렇지만 디자이너는 그걸 구현시키는 부분에 아주 큰 노력을 기울여야 한다네. 저 대리석 지지대 중앙에 구멍이 있지? 그걸 왜 뚫었는지 추측해보게! 나는 무거운 대리석 지지대를 가질 수밖에 없는 문제점을 어떻게 해결할지 고민해야 했다네. 스탠드 조명의 장점은 내가 원하는 위치로 이동할 수 있는 유동성이야. 그런데 이 아르코 램프는 너무 무거워서 쉽게 움직일 수가 없어. 그래서 중앙에 구멍을 내어 막대를 꽂고 양쪽에서 두 명이 함께 들어서 옮기도록 한 거라네.

Ipotenusa[빗변] 테이블 조명 Flos

아르코 조명의 작은 버전으로 삼각형의 빗변을 활용했다. 테이블에서 이야기를 나눌 때 방해받지 않도록 적정 거리[42cm]를 고려하였다.

Foto © Flos

예술 분야뿐 아니라 디자인 분야에서도 명작이라는 것이 존재한다고 생각합니다. 오브제가 가진 생명력, 활용도 측면에서 말이죠. 즉, 완성도 측면에서 보면 선생님의 이런 작품들은 명작이라 해도 손색이 없습니다.

AC 주변의 것들을 돌아보고 내 가족, 친구를 살피는 것에서 소박하게 시작하는 것이 중요하다네. 디자인은 마법이 아니야. 찬찬히 살펴보고 새로운 방식으로 문제점을 해결해보려는 노력 속에서 놀라운 것들을 찾아낸 적이 많거든.

클라이언트가 프로젝트를 진행하는 데 많은 영향을 끼치나요? 작품의 이름은 어떻게 정하시나요?

AC 대부분 어느 정도 디자인을 진행한 후에 해당 물건을 평하면서 정하곤 하지. 예를 들어 이 조명은 뭐라고 불러야 할까? 직각삼각형의 빗변을 뜻하는 '사변斜邊'이라고 부를까? 왜냐면 이 조명에서는 빗변들이 필수적인 요소거든. 가장 중요하면서도 나에게 이 조명을 연상시키는 데 알맞기도 하지.

'빗변ipotenusa'이라는 이름을 가진 이 테이블 조명은 지금 봐도 매우 현대적이네요. 이 조명에는 또 어떤 비밀이 숨어있나요?

AC 반구형 갓 모양의 램프 덮개 부분은 사람들이 테이블에서 대화할 때 램프의 눈부심에 방해 받지 않고 적절한 조도를 유지할 수 있도록 고려했다네. '작은 아르코'라는 별명이 지어지기도 했지. 봉은 가능한 얇게 만들고, 테이블 위에 빛이 닿는 영역을 고려해서 자유로운 공간을 충분히 남길 수 있는 크기를 고려했다네.

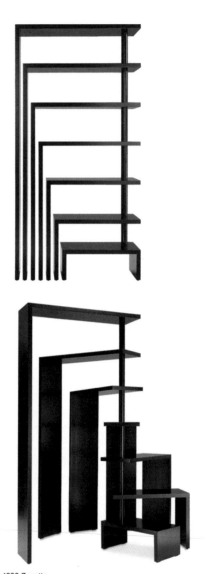

Joy[조이] 선반 겸 의자 1990 Zanotta
'계단'을 뜻하는 밀라노 방언 바젤로basello에서 영감을 얻어 디자인한 이 의자는 다양한 활용성으로 주목
받았다. 이 작품은 흥미롭게도 도쿄에서 열린 'Joy of the Italian Design'에서 전시되었다.
Foto ⓒ Zanotta

이렇게 남들이 모방할 수 없는 놀랍고도 다양한 프로젝트를 수행할 수 있었던 배경에는 결국 일상의 관찰, 행위의 이해와 비평이라는 선생님의 철학이 자리 잡고 있는 듯합니다.

AC 운 좋게도 나는 많은 것들을 디자인할 기회를 가졌다네. 그리고 이런 프로젝트를 통해서 중요한 요소들에 대한 자료 조사를 할 수 있었지. 경제적인 부분은 물론이고, 가끔은 재질뿐만 아니라 사용자의 습성까지도 파악해야 했지. 프로젝트에 따라서 다양한 준비가 필요하다네. 재료를 연구하고 적용하다 보면, 단지 다른 제품과 다르게 보이려는 시도를 넘어 새로운 재료를 통해 새로운 형태가 나타난다는 것을 제안할 수도 있지. 이처럼 새로운 재료를 통해 탄생한 미명의 오브제들은 사실 특정한 디자이너의 이름으로 만들어졌다기보다는 전통에 힘입은 바가 크네.

디자인에 대해 이야기하시면서 '프로젝트'란 단어를 쓰시는데, 구체적으로 무슨 뜻인가요?

AC 프로젝트란 제품을 현실화시키기 위해 필요한 일련의 복잡한 작업 과정들을 말해. 디자인이라고 하면 다들 외형에 집중하게 마련인데, 실질적인 산업디자인이란 많은 과정들의 종합이라네. 그래서 프로젝트라는 말을 자주 쓰게 되나 보네. 그게 사실 디자인과 동의어이긴 하지만 말이야.

Primate[대주교] 스툴[등받이 없는 의자] 1970 Zanotta
이 의자는 특별히 아시아를 여행하는 서양인들에게 유용하다. 무릎을 꿇고 바닥에 앉는 데 익숙하지 않은
서양인들에게 필요한 의자가 된다.
Irma[이르마] 의자 1979 Zanotta
까스틸리오니 부인의 이름을 따서 지었다. 등받이 전체를 면으로 처리하지 않고 척추가 닿는 중앙 부분을 자
연스럽게 인체공학적인 형태를 고려해서 디자인했다.
Foto ⓒ Zanotta

행위로서의 '앉기'를 위한 네 가지 디자인을 예로 살펴보면서 이야기를 이어 가시죠.

AC '앉기'에 초점을 맞춘 프로젝트를 진행할 때는 두 가지를 고려해야 해. 딱딱한 재질을 사용해서 디자인한다면 그 의자를 찍어낼 수 있다는 뜻이고, 부드러운 재질을 사용해서 디자인한다면 의도하는 바에 따라 볼륨을 주어 견고한 느낌이 나게 디자인할 수 있지.

'조이Joy'라는 가구는 집에서 쓸 수 있는 제품인데, 원하는 대로 앉을 수 있다네. 혼자서 혹은 누군가와 함께 앉을 수도 있고. 다양한 높이의 여러 단으로 이루어져 있어서 손이 닿지 않는 부분에 있는 것을 꺼내야 할 경우 아래 단들을 계단처럼 이용해서 올라갈 수도 있지. 공간을 더 잘 활용하고 싶으면 줄을 맞추어 접어서 아주 작은 공간만을 차지하도록 구성할 수도 있어. 이걸 디자인할 때는 스케치도 안하고 곧바로 모델을 만들기 시작했다네. 때로는 물체가 가질 수 있는 기능이 바로 보일 때가 있지.

'메짜드로Mezzadro'라고 이름 붙인 의자는 시골 경작기인 트랙터에서 아이디어를 얻은 수확물일세. 어느 정도 구부려져도 지지할 수 있는 정도의 강철을 사용해서 고정시킨 의자지. '프리마테Primate[대주교]'라는 의자는 스툴[등받이 없는 의자]인데, 인간의 무게중심을 살펴보는 데서부터 시작하여 실현시킨 작업이야. 반은 엉덩이에, 반은 무릎에 무게중심이 나누어지도록 고안했지. '이르마Irma' 의자의 지지대는 뒤에서 봤을 때의 형상을 좀 장식적으로 희화화한 결과물이야.

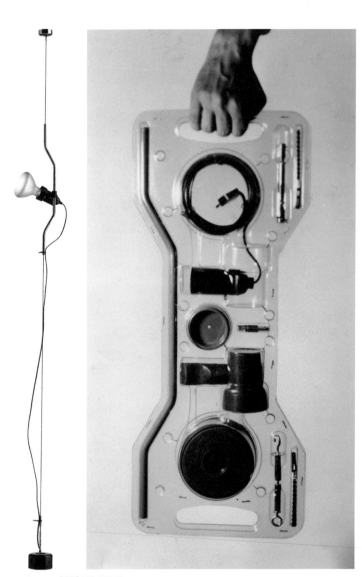

Parentesi[괄호] 조명 1971 Flos
위 아래로 움직이는 스포트 조명으로, 중앙의 지지대 형태가 괄호 부호와 닮아서 '괄호'라 명칭하게 되었다.
아래 추가 중심 역할을 하고 있고, 지지대를 자유로이 움직일 수 있도록 고안되었다.
Foto © Flos

기술적으로 접근한 오브제와 예술적으로 접근한 오브제 사이에는 어떤 차이가 있을까요?

AC 언젠가 몇몇 집에서 조명 '파렌테지Parentesi'[괄호]를 봤다네. 두 개의 대칭판으로 이루어진 포장을 마치 대량 미술품처럼 벽에 걸어놓았더군. 원래 포장이란 뜯어낸 후 버려야 하는 건데, 나는 플라스틱 주물을 떠서 포장을 만들고 조명을 보관하거나 그걸 운반할 때를 계산해서 디자인했다네. 이 용기도 디자인에 포함시킨 거지. 기술적인 문제를 풀기 위한 노력이 결과적으로 이 디자인을 좀 더 예술적인 오브제로 환원시키는 계기가 된 예라고 할 수 있지. 기술적인 것과 예술적인 것의 접근방식 자체에 차이를 두지는 않는 것 같네.

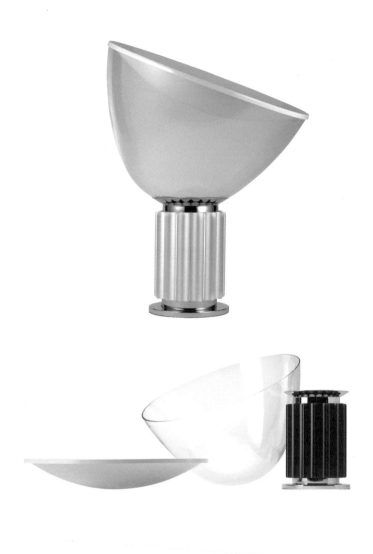

Taccia[침묵] 조명 1962 Flos

펜던트 형태의 조명을 뒤집어 놓은 시스템으로 제작된 조명이다. 쉽게 달구어져 뜨거워지는 받침대 부분 보완을 디자인의 가장 중요한 요소로 두었다. 크롬 메탈로 된 받침은 중앙이 뚫린 원통들로 디자인하였다.

Foto ⓒ Flos

선생님께서는 조명제품도 많이 디자인하셨는데요. 이 제품은 테이블 램프로 먼저 디자인하신 걸 플로스Flos사가 관심을 가져서 대량 생산하게 됐다는데 맞나요?

AC 그렇다네. '침묵Taccia'이란 이름을 지어준 이 조명은 그리스 신전 기둥 같은 고적적인 형태의 받침 때문에 큰 성공을 거두었는지도 모르지. 허나 이건 생각지도 못했던 결과일세. 처음부터 그 형태를 의도했던 건 아니야. 원래는 금속으로 된 받침이 쉽게 달구어져 뜨거워지는 걸 해결하기 위해서 원통형으로 만들고 구멍을 뚫어 놓은 거였지. 자동차 엔진의 아이디어를 차용한 거라네. 그리고 유리로 된 그릇 모양 갓은 받침 부분과 자유롭게 분리되어 있어. 그 위에 덮개처럼 생긴 볼록한 흰 알루미늄 판은 전구의 빛이 그 안에 골고루 퍼지도록 해주고, 유리 갓은 방향을 바꿀 수 있어서 필요할 때마다 빛을 조절할 수 있도록 디자인했지. 1959년에 디자인한 건데, 플로스사가 관심을 가져서 함께 연구과정을 거쳐 1962년 시장에서 판매를 시작했지.

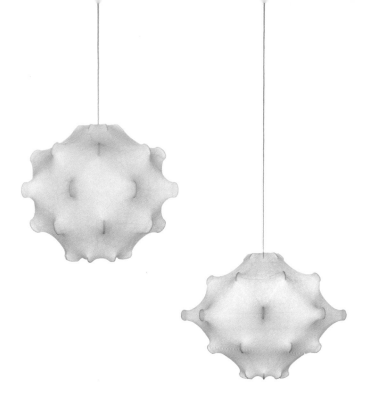

Taraxacum[민들레] 조명 1960 Flos
'1950년대 조지 닐슨이 디자인한 금속 프레임의 구조물을 가진 조명들에서 영감을 얻었다. 다른 방식이나 재질로는 흉내낼 수 없는 흔치 않은 조명이다.'_1960년 〈도무스〉 잡지

Foto © Flos

까스틸리오니 선생님이 아니면 결코 디자인할 수 없을 듯한 이 조명! 작품명도 '민들레Taraxacum'라니 더 호감이 가는 걸요.

AC 이 조명도 어디서 뚝 하고 떨어지듯이 발명한 게 아니라네. 여러 가지 필연적인 과정을 거쳤지. 플로스사가 Heisenkeil이라는 합성섬유를 생산하는 회사를 인수했는데, 이미 여러 다른 용도로 쓰이던 Heisenkeil이라는 재질을 조지 닐슨이 조명을 디자인하면서 사용했지. 이 재질은 섬유처럼 가느다란 실들이 굳어서 천처럼 단단해지는 과정을 거치는데, 나는 어떻게 하면 이 재질의 특성을 최대한 활용할 수 있을까 고민했어. 그래서 활짝 핀 꽃무리 같은 금속 재질의 프레임을 디자인한 후, 그걸 회전시키는 과정에서 이 합성섬유를 뿌려 굳혔지. 그렇게 해서 이 독특한 조명을 디자인해냈다네.

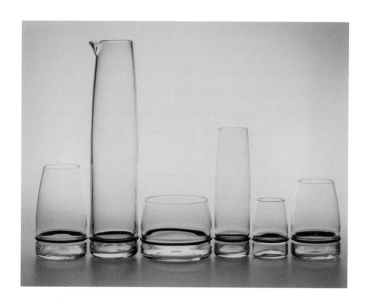

Ovvio 유리컵 1983 Danese & Alias

이 컵은 고무 범퍼가 둘러져 있어 서로 닿아서 깨지는 것을 방지한다. 또한 음료를 따를 때 흐르는 액체가
바닥에까지 닿지 않도록 한다.

Foto © Danese & Alias

선생님의 작업은 견고함, 유용성, 심미성[firmitas, utilitas, venustas − 비트루비우스의 건축 10서에 나오는 건축 3요소] 가운데 어떤 개념이 더 우선한다고 느끼시나요?

AC 우리 스튜디오에서는 틀에 박힌 물건을 만들어내지 않는다네. 내가 디자인한 오브제들에는 나름대로의 열정이 담겨있어. 해당 오브제에 대한 흥미로움이라든지, 풍자와 재미를 집어내어 적용한 부분들이 반영되어 있지. 또한 매번 혁신적인 해결책을 찾아내려고 노력하지. 그렇다고 자유롭게 아무렇게나 한다는 뜻은 아니라네.

'오비오Ovvio'라는 컵이 가진 독창적인 해결책을 예로 들어볼까? 사실 유리컵은 만드는 사람마다 자신의 개성을 얼마든지 드러낼 수 있는 소재라네. 심미성을 극대화할 수도 있지. 유용성 측면에서 볼 때도 물을 마시는 기능을 충분히 충족시키고 있지. 그럼 견고함 면에서는 어떨까? 나는 '오비오'에서 유리컵의 이런 한계를 극복하고 싶었다네. 그래서 평범한 유리컵 외부에 고무로 이루어진 반지 모양 띠 범퍼[완충기]를 달아 서로 부딪쳐 깨지거나 소리가 나는 걸 보완했지. 나는 프로젝트를 진행할 때 유용성이 가장 기본이 되어야 한다고 생각하지만, '오비오'에서 견고함, 유용성, 심미성 모두를 중요하게 여긴 것처럼 다른 요소들 또한 중요하다고 생각하네.

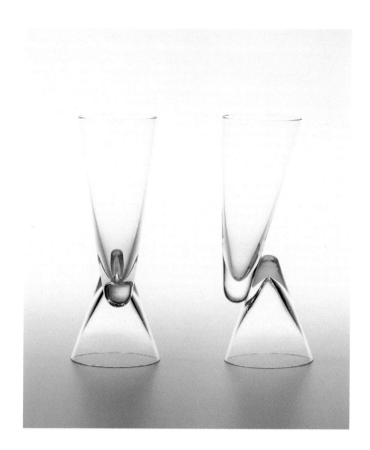

20
8

Paro[한 쌍] 술잔 1983 Danese & Alias

각각의 잔은 와인, 물잔으로 유리 세공업자에 의해 제작되었다. 기능을 중시하지 않은 듯한 외형을 가지게
되었지만, 그럼에도 불구하고 납득할 만한 새로운 디자인을 창출해냈다는 점에 의의가 있다.

Foto © Danese & Alias

이 세 가지 기본 요소가 적절하게 잘 조화를 이루어야 하며, 디자인하는 제품의 특성과 용도에 따라 모두 달라질 수 있다는 말씀이네요. 이해를 돕기 위한 또 다른 예를 들어주셨으면 합니다.

AC '다네제Danese'사를 위해서 '한 쌍Paro'이라는 컵을 디자인했는데 한쪽은 물을 마시는 컵, 한쪽은 와인을 마실 수 있는 컵의 역할을 하도록 고안했지. 동시에 위아래 양쪽 컵은 컵받침의 역할을 하는 형태이기도 하다네. 이탈리아 유리 공예 장인에게 기술적인 부분을 의뢰해서 만들었지. 이 경우에는 이런 형태를 구현하기 위한 기술적인 부분이 다른 부분보다 더 중점적으로 다루어진 거야. 내가 오히려 장인의 기술에서 영감과 조언을 얻은 바가 크다네.

각각의 프로젝트는 재미있는 이름을 가지고 있는데, 통상적으로 제품 이름은 어떻게 정하시나요?

AC 가끔은 회사에서 이름 정하는 걸 거들기도 하고, 참견하기도 하지. 하지만 난 그와 상관없이 제품 이름을 정하는 걸 아주 즐기는 편이야. 그 또한 프로젝트를 완성하는 한 부분이라고 여긴다네.

사실 제가 선생님의 제자 마라 세르베토Mara Servetto와 일하면서 강연을 함께 할 기회가 많았는데, 그분이 아주 인상적인 말씀을 하신 걸 기억합니다. "이 다양하고 멋진 작업들을 시작할 때 가장 염두에 두는 부분은 무엇입니까?"라는 질문에 "우리는 의뢰한 분들이 무엇을 원하는지 잘 경청하는 것에서 디자인을 시작합니다"라고 말이죠. 디자이너는 어쩌면 주어진 임무를 수행하는 데서 일을 시작한다고 할 수 있습니다. 단지 우리의 상상력은 의뢰인이 요구하는 것을 만족시키고 그 이상의 것을 만들어낸다는 거죠.

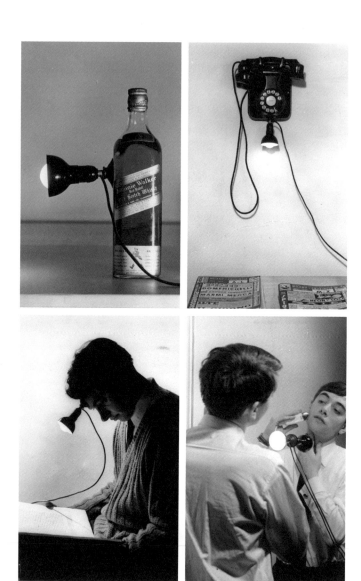

Ventosa[흡착 고무] 조명 1962 Flos

까스틸리오니는 이 조명을 '실험적인 적용이 가능한 스포트 조명'이라고 정의했다. 매끄러운 면 어디에나 고정이 가능한 조명이다. 심지어 책 읽는 사람의 이마에도 고정할 수 있다.

Foto © Fondazione Acille Castiglioni

디자인에 대한 정의를 내려주실 수 있으신가요? 일반적인 정의뿐만 아니라, 선생님의 작업을 통해 산업디자인의 의미를 조명해 보는 것은 매우 뜻 깊은 일이라고 생각합니다.

AC 오늘날 '디자인'이란 단어는 매우 혼동되고 있지 않나 싶네. 어떠한 제품이라도 모두 디자인이라 부르고, 모든 게 디자인되었다고 하지. 또한 디자인을 소비와 연관된 개념으로 혼동하는 경우도 있더군. 사실 디자인이란 계획의 문제를 내포하는 것인데 말이야. 집의 도면 작업을 하는 것에서부터 물건을 만드는 일에 이르기까지, 모두 잘 디자인해야만 한다네. 디자인이 잘못되면 처음 계획했던 것과는 전혀 상관없는 결과물이 만들어질 수도 있지. 예를 들어 형태를 너무 화려하게 재해석할 경우 혼자 떠드는 확성기가 되어버리기 십상이지.

디자인이란 예술적, 경제적, 생산적인 다양한 분야들의 관계에서 생성된 원칙이라네. 사실 프로젝트를 진행하는 데 있어서, 디자이너로서 나의 활동은 단순하고 일상적인 것들을 탐구하는 것이야. 또한 연구와 발명을 통해 시대의 요구에 부응할 수 있는 구체적인 존재를 만드는 것이지. 어떤 경우에 디자인한 물건들은 생산에서 필요한 요건들에 대해 표현적인 요소 즉 새로운 형태로 답하게 된다네. 어떤 종합적인 형태를 아주 정확한 기능에 상응하게 독립화해서 만드는 것이라 할 수 있지.

Scrittarello 테이블 책상 1996 De Padova

이 테이블 겸 책상은 초등학생들을 위해 제작된 것으로, 가볍고 매우 간소하게 디자인되었다. 테이블 부분의 각 모서리를 둥글렸고, 아크릴을 부착한 나무로 된 옆단에는 소지품을 올려놓을 수 있다.

Foto © De Padova

디자인을 할 때는 아이디어나 기술적인 부분 등 여러 중요한 단계를 거칩니다. 디자인은 구체적으로 어디에서 어디까지의 영역을 의미하나요?

AC '디자인'이란 예전이나 오늘날이나 변함없이 '계획한다'는 뜻이야. 프로젝트의 특징은 계획하는 과정에서 형성되니까 말이야. 그러나 하나의 프로젝트라는 것은 기업 대표에서부터 마지막 단계인 매장에서 판매하는 직원의 일에 이르기까지 긴 일련의 행위들이 만들어낸 결과물이라네. 판매에 관련된 부분은 그다지 내 관심사는 아니지만, 물건이라는 건 경제적인 의미도 중요하니 당연히 염두에 두어야만 해.

디자이너가 이러한 프로젝트를 진행하는 과정에서 가장 중요하게 여겨야 할 요소는 무엇일까요?

AC 우리 일은 무엇보다 자료 조사에 엄청난 공을 들여야만 해. 난 운이 좋게도 1945~1968년까지 자료를 조사할 수 있는 좋은 기회를 많이 가졌다네. 전에는 형과 함께, 이후에는 혼자서 했지. 실은 평소에도 자료를 모으고 조사하는 데 항상 관심을 가지고 있었어. 프로젝트란 매번 다르기 때문에 미리 여러 가지 새로운 것들을 경험하는 게 중요해. 그래서 처음 프로젝트를 시작할 때는 겸손해야만 해. 한 번도 이런 프로젝트를 다뤄본 적이 없는 듯 시작해야 하지. 이 물건을 이용하는 사람들의 행위가 가장 중요하다는 것을 잊지 않으면서 말이지. 그렇게 모든 가능성을 검토해야 하네.

Zanotta Spa 카탈로그 이미지

Foto © Zanotta Spa

실제 작업에 들어가면 어떤 과정이 중요한가요? 특히 기술적인 부분과 미적인 부분이 어떻게 조화를 이뤄야 할까요?

AC 작업에 함께 공들인 사람들 간에 즐거운 상호관계를 형성하는 게 매우 중요해. 함께 작업하다 보면 사회적인 문제를 비롯해 이런 저런 문제들이 발생할 수 있잖아. 서로 친해야 여러 가지 문제를 공유하고 해결책을 모색할 수 있거든. 개인적으로 디자인을 예술 작업으로 여기는 태도는 작업할 때 편하지 않아. 디자이너는 예술가가 아니거든. 예술가는 스스로를 고립시켜 다른 세상에 산다고도 할 수 있지. 하지만 디자이너는 항상 표준을 인지해야 해. 예를 들어 건설을 위한 기술적인 부분, 오염 표준을 지키는 문제 말이지. '디자인된' 물건은 다양한 사람들이 공동의 노력을 기울인 산물이라 할 수 있어. 또한 산업적, 상업적 그리고 미적으로 특정한 자격을 가진 사람들이 함께 만들어가는 거야.

작업의 시작과 끝은 어떤 식의 과정을 이루나요?

AC 모델을 만들어 구현한 후 실제로 제품화되었다고 작업이 끝나는 것은 아니라네. 다양한 문제들에 대해 지속적으로 평가해야 하지. 이용하는 사람들을 관찰하고, 시행착오나 잘못된 부분들에 대한 조사가 이루어져야 하네.

하나의 프로젝트를 진행할 때 일련의 작업들이 필요하다고 하셨는데요. 특별히 즐겁거나 지루한 과정이 있나요?

AC 흠… 시작할 때가 제일 흥미롭지. 여러 가지 필요한 것들을 모으는 과정 말이야. 제일 지루할 때는 클라이언트를 설득하는 과정인 것 같네.

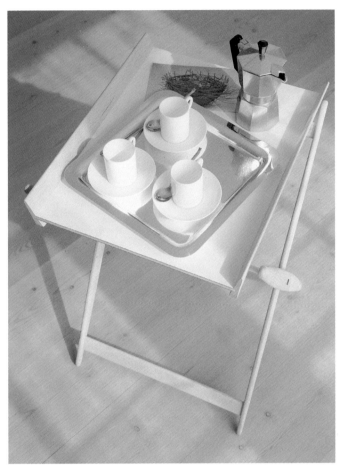

Mate[친구] 쟁반+받침 1995 De Padova

너도밤나무로 된 접이식 다리에 코튼 천으로 안장 부분을 마감한 스툴을 리디자인하였다. 이를 지지대로, 쟁
반을 위에 얹어 작은 테이블로 쓸 수 있도록 고안하였다. 두 개의 크기로 쟁반을 제작하여 용도에 따라 활용
할 수 있도록 하였다.

Foto ⓒ De Padova

선생님께서는 '호감이 가는 재미있는' 제품들을 종종 언급하셨는데요. 구체적으로 어떤 제품을 말하는 건가요?

AC 호감 가는 물건. 이건 내가 항상 유지하려는 것들을 표현하는 가장 적절한 단어가 아닐까 싶어. 그건 물건과 디자인 그리고 그것을 이용하는 사람 사이의 의사소통이 쉬운 것을 의미한다네. 촉각적인 것이나 시각적인 것만 존재하는 것이 아니라, 후각과 청각의 존재까지 표현하려고 시도하지.

호감 가는 물건들 사이에는 어떤 공통점이 있을까요?

AC 제품을 생산하는 사람과 사는 사람 사이에 호기심이 만들어지는 것이라고 할까? 그게 바로 만드는 사람이 사용하는 사람과 소통하는 방식이네. 이렇게 사용하는 사람의 호기심을 불러일으키는 물건이 만드는 사람의 애정도 불러일으키지. 개인적으로 난 물건에 정이 든다는 걸 믿어. 남들은 아니라고 하는데, 난 그런 믿음이 있다네. 어떠한 물건이든지 그 나름대로의 동기가 있기 때문에 특정 형태로 만들어지게 마련이야.

'메이트Mate'라는 이름을 가진 이 제품은 어떤가요?

AC 이건 정말 친구[mate]처럼 편안함을 주는 녀석이라네. 그래서 메이트라는 이름을 주었다. 쟁반과 그 지지대를 함께 디자인한 제품인데, 지지대는 접이식 스툴을 다시 디자인한 것이라네. 사람이 앉는 게 아니라 쟁반, 거기 놓을 음식이나 차가 앉을 수 있는 오브제로 재탄생한 것이지. 쟁반은 기울여서 들었다가 놓기 편리하도록 디자인했고, 구멍을 내어 손잡이를 만들었지. 작은 티 테이블이라고도 할 수 있는데, 다양하게 활용할 수 있다네.

제품을 만드실 때 잘 팔리기를 바라면서 디자인을 하시나요?

AC 아니. 그보다는 그 물건이 어떻게 이용될지를 생각하면서 디자인하지.

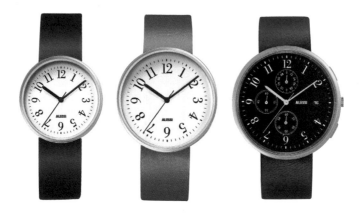

Record 손목시계 1989 Alessi

Foto © Alessi

선생님께서는 중요한 산업 제품사들과 많은 프로젝트를 진행하셨는데요. 특히 알레씨Alessi[주방용품, 제품 디자인사]와 함께한 프로젝트에 대해 자세히 알고 싶습니다.

AC 알레씨를 위한 손목시계를 디자인한 적이 있어. 레터링-그래픽은 막스 후버Max Huber와 함께 작업했던 프로젝트야. 간혹 안경을 못 찾거나 시간을 잘못 볼 때가 있지 않나? 이 시계를 디자인할 때 가장 중점적으로 고려한 부분은 시간이 최대한 잘 보여야 한다는 것이었어. 숫자를 크게 넣고 시침과 분침이 한눈에 아주 명확하게 보이는 방법을 찾아야 했지. 그래서 시계의 외곽 부분은 아주 얇은 금속 띠로 유지했고, 숫자는 원형의 띠로 두르듯 디자인해서 적용했지. 불필요한 건 모두 없애라는 아주 단순하고 저명한 이치에 기반한 디자인이라네.

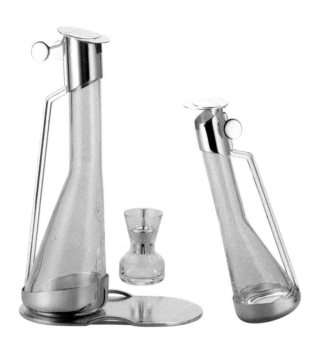

AC01 오일·식초 용기 1984 Alessi

Foto © Alessi

알레씨와 작업하신 프로젝트 중에 또 다른 예가 있다면 소개해 주세요.

AC 올리브 오일, 식초 용기를 디자인한 적이 있지. 두 개의 추를 두 귀처럼 생긴 뚜껑에 경첩으로 딱 맞게 고정시키고, 용기를 기울이기만 하면 자동으로 뚜껑이 열리고 닫히도록 고안했다네. 특히 올리브 오일을 따를 때 손으로 뚜껑을 열고 닫다 보면 손에 묻을 수가 있는데, 이 문제를 해결할 방법을 찾아낸 거지. 이런 오브제들은 때로 아주 재미난 장난감처럼 여겨지기도 해. 진짜 장난감처럼 가지고 놀 수 있는 건 아니지만 무척 유용하면서도 매력적이지.

이런 제품들을 세트로도 만드셨는데, 단순히 비슷한 형태를 반복한 것이 아니라 진지하게 연구한 모습이 보입니다.

AC 이 용기 세트 디자인에서 가장 중요한 부분은 추가 있는 뚜껑이야. 그래서 뚜껑의 형태는 유지하면서 오일을 식초보다 더 많이 먹는 것까지 고려해 크기에 차이를 두었지. 그래야 헷갈리지도 않고 식탁 위의 오브제들이 마치 형제처럼 함께 연결될 수 있지. 각자 자기 역할을 다하면서도 함께 역할을 수행하는 관계 말이야. 그런 것들이 충족되었을 때 편리하고 또 테이블보를 더럽히는 일도 없겠지! 그래서 받침이나 그 외에 필요한 것들을 함께 디자인하게 된 거라고.

DRY 식기 세트 1982 Alessi

Foto © Alessi

이 포크, 나이프, 스푼은 어찌 보면 '디자인하지 않은 디자인'이라고 할 만큼 아주 단순한데요?

AC 손잡이를 팔각형으로 디자인한 석고 모형을 보면서 알베르토 알레씨 Alberto Alessi[알레씨 창시자]와 "육면체를 만들어야만 한다면 좀더 단순하게 만들자!"고 이야기했다네. 그리고는 손에 든 연필을 보면서 이렇게 말했지. "목수들이 쓰는 연필을 보면 정말 단순해. 인체공학적 측면에서 봤을 때 식기는 밥을 먹기 위한 도구이지 작업을 위한 도구가 아니기 때문에 드라이버처럼 특정한 형태를 가질 필요가 없지"라고 말이야. 그래서 우리는 식기로서의 기능을 완벽하게 구현하면서 생산이 편리하고 가격 경쟁력도 있는 유용한 물건을 디자인하기로 한 거라네.

이 DRY 식기 세트가 알레씨에게 특별한 의미라는데, 어떤 연유에서인지요?

AC 그 당시에는 DRY가 알레씨의 유일한 식기 세트 프로젝트였다네. 사실 식기를 디자인하기 위해 기존의 것들을 연구하면서 몇 가지 의문점과 그에 대한 해결책을 먼저 찾아내려고 했지. 그 결과 모든 식기 세트들이 같은 손잡이를 가졌다는 것과 목 부분이 아주 가느다란 형태를 지닌다는 점을 발견했다네. 그리고 기술적으로는 스테인리스 재질을 사용해 효율성을 극대화한 생산 공정도 고려했지. 손잡이는 극도로 절제된 직육면체 형태로 만들고 목 부분을 누르듯이 두께가 얇아지면서 포크, 나이프, 스푼이 되는 거지. 기존의 식기들은 생각 없이 특정한 양식을 닮아 있는 경우도 많았는데, 그런 선입견과 장식을 다 버리고 진짜 기능에 만족하는 식기를 탄생시키려고 노력했어. 우리가 자주 먹는 스파게티나 이탈리안 스프, 고기요리 등을 먹는 데 적합하도록 말이야. 결과적으로는 DRY 식기 세트는 1984년에 황금 콤파스상을 수상했고, 이후 몇 년간 기능과 견고성을 극대화한 식기 세트로 많은 사람들에게 사랑받는 제품이 되었다네.

Sleek[유선형] 마요네즈 스푼 1962 Kraft / 이후 Alessi 재생산

이 스푼은 정말이지 빛나는 독창성을 지닌 디자인 제품이라고 생각합니다. 일본에서 진행된 전시[디자인의 원형: 하라켄야, 후카사와 나오토, 사토 타쿠가 기획한 최적의 물건을 만드는 기쁨, 최적의 물건을 사용하는 기쁨이라고 할 수 있는 디자인 본래의 모습. 변하지 않는 본질을 보여주는 원형적 제품들의 예, 2002]에도 소개되었지요.

AC 사실 이 Sleek은 1960년대 초에 디자인한 걸 1990년대에 알레씨에서 다시 생산하게 된 제품이라네. 시작은 이랬지. 광고와 마케팅을 하는 어느 회사가 형과 나에게 마요네즈를 사면 선물로 줄 수 있는 스푼을 디자인해달라고 의뢰했어. 그들은 손잡이 부분을 여체 혹은 고양이 형상으로 만들려고 했지. 아마 이것만으로도 충분히 좋은 제품이 될 수 있었을 거야. 그런데 우리는 의뢰인이 만족하는 선에서 프로젝트를 끝내지 않고 좀 더 유용한 제품을 만들기 위해 고민했지. 그리고 결국 마요네즈 병의 옆선을 따라, 기존의 둥근 스푼이 아니라 반을 쪼갠 것 같은 한 쪽은 둥글고 다른 한 쪽은 네모난 형태로 플라스틱 주물을 뜬 스푼을 만들었다네.

'최적의 물건, 본질을 보여주는 원형적 제품'이라는 전시 주제에 완벽하게 맞는 제품인 것 같습니다. 요즘 마요네즈는 플라스틱 튜브 병에 담아 판매되지만, 그 당시 마요네즈 병은 유리병에 금속 재질의 뚜껑으로 되어있었죠!

AC 그렇다네. 그래서 우리는 마요네즈를 거의 다 먹었을 때 밑에 남아있는 것, 옆에 붙어있는 것까지 깨끗하게 먹어 없앨 수 있도록 스푼을 디자인한 거야. 그리고 손잡이가 평평할 경우 마요네즈를 뜨다 미끄러지기 쉬우니 엄지가 손잡이를 잘 지지할 수 있도록 약간 반타원형 형태로 만들었지. 결과물은 너무나 당연해 보이는 형태를 가지고 있지만, 이런 해결점에 도달하기까지 꽤 많은 고민을 했다네.

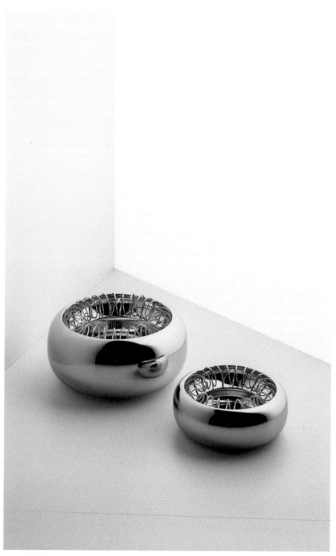

Spirale[나선] 재떨이 1984 Alessi 재생산

이 흥미로운 형태의 물건은 혹시 재떨이인가요?

AC 허허… 그래. 내가 담배를 물고 살지. 그래서 이런 물건을 좀 더 쉽게 디
자인했는지도 모르네. 하지만 재떨이라는 오브제는 언뜻 쉬워 보여도 디자
인하기에는 아주 까다로운 것 중 하나지. 자주 비우고 닦아야 한다는 걸 고
려해야 하고, 담배를 기대거나 놓아둘 방법도 함께 고민해야 했지.

**아! 그래서 스프링을 쉽게 분리해서 빼낼 수 있게 디자인하신 거군요. 청소
에 용이하도록… 와~.**

AC 그렇다네. 이 나선형 스프링을 얹어서 빼고 끼우기 쉽게 했고, 동시에 여
기 담배를 놓을 수 있도록 했지. 기존 재떨이들과는 달리 360도 사방에다가
담배를 기대놓을 수 있어. 이건 원래 볼로냐의 바치사를 위해 은제품으로 만
들었던 걸 알레씨에서 형태를 다시 다듬고 스테인리스 스틸로 재생산하게
된 거라네.

Bavero[옷깃] 테이블 웨어 1997 Alessi

이 티 & 커피 세트는 선생님께서 강조하신 '디자인 요소의 원칙'을 설명해줄 수 있는 중요한 예로 언급되고 있습니다.

AC 디자이너라면 어떤 프로젝트를 시작하건 원칙이 있어야 한다고 생각하네. 모든 프로젝트에 적용되는 정형화된 것이 아니라, 그 프로젝트 자체를 위한 나름의 원칙 말이네. 그건 그 일에 대한 충분한 리서치와 연구를 거쳤다는 의미로도 대변되니까. 이 티 & 커피 세트의 원칙은 '단순함'인데, 접시를 서로 포갤 수 있도록 의도한 것에서 탄생했지. 이렇듯 키포인트가 될 만한 요소가 있어야 진정한 디자인 프로젝트가 된다네.

알베르토 알레씨Alberto Alessi가
아낄레 까스틸리오니를 말하다

밀라노 스튜디오에서 전설적인 거장 디자이너 아낄레 까스틸리오니를 처음 만났을 때를 생생히 기억한답니다. 우리는 만나자마자 함께할 수 있는 프로젝트가 무엇일까 머리를 맞대기 시작했죠! 우선 식기를 만드는 프로젝트에 관한 이야기를 나누었습니다. 나는 그를 '쉽게 만족할 줄 모르는 호기심으로 가득한 사람, 자신만의 반어적인 디자인 언어를 가진 거장, 그러면서 아주 겸손한 친구'라고 기억합니다. 그가 명작을 만들 사람이란 걸 바로 알았죠. 까스틸리오니는 밀라노 출신 사람들이 그렇듯 아주 현실적이고 대중에 대한 이해도도 매우 높았습니다. 그와 일하기에 가장 좋은 방식은, 그의 호기심을 자극할 만한 문제를 살짝 던지는 것이었죠. 그러고 나면 저녁때쯤 제게 멋진 아이디어가 떠올랐다면서 위스키 한잔 나누자고 하곤 했답니다.

까스틸리오니가 자신의 스튜디오에서 장난기 어린 모습으로 나를 맞이하던 그 순간부터 나는 그에게서 많은 것을 배웠답니다. 그는 누구보다 부담 없이 문제점을 논의할 수 있는 친구였고, 제게 다른 사람들에 관심을 갖는 법도 가르쳤습니다. 항상 겸손한 자세로 세상에 일어나는 모든 것에 관심을 가져야 한다는 점, 기존의 경험을 지나치게 맹신하거나 자신을 너무 믿어선 안 된다는 것도 모두 그에게 배운 것입니다. 그는 시간이 갈수록 오히려 좋은 디자인을 하긴 어렵다고 했고, 그게 실수를 범할 가능성을 더 많이 만든다고도 했습니다. 저는 그의 모토를 항상 소중하게 여깁니다. "겸손함과 인내심을 가지고 시작하라." 그는 비록 2002년에 작고했지만, 그가 남긴 뛰어난 지적 교육, 인간적인 모습 그리고 그의 20세기 명작들을 통해 우리 주변 어디에나 존재한다고 믿습니다.

아낄레 까스틸리오니Achille Castiglioni가
알레씨를 말하다

알레씨의 디자인 컨셉은 너무 광범위해서, 나만의 디자인 컨셉을 가지고 작업할 수 있는 적절한 위치와 공간이 존재할 수밖에 없었습니다. 그리고 이 공간에서 작업하는 것이 저는 매우 만족스럽습니다. 알레씨사와 내가 공유하는 이런 즐거움이 우리 작업의 완성이라고 믿습니다.

아낄레 까스틸리오니와 알레씨 창시자 알베르토 알레씨

이탈로 칼비노Italo Calvino

이탈리아 작가 이탈로 칼비노는 1923년 쿠바의 산티아고 데 라스베가스에서 태어났으며, 토리노 대학을 졸업한 뒤 작품 활동을 시작했다. 레지스탕스 경험을 토대로 한 《거미집이 있는 오솔길》을 발표해 주목받기 시작했다. 초기에는 현실 참여를 목표로 하는 소설을 발표했으나, 곧 자신만의 독특한 표현 방법으로 쓴 환상적인 작품들을 발표함으로써 이탈리아 문학계에서 독보적인 위치를 차지하게 되었다. 《반쪽짜리 자작 Il Visconte dimezzato》(1952)에서는 가공적이고 모험에 찬 세계를 무대로 인간의 진실을 추구했고, 이후 1964년 파리로 이주해 《우주 만화》《티 제로》《보이지 않는 도시들》《어느 겨울 밤 만약 한 여행자가》 같이 실험성 강한 작품들을 발표했다. 1984년에는 이탈리아인으로서는 처음으로 하버드 대학의 '찰스 엘리엇 노턴 문학' 강좌를 맡아 준비하다가 1985년 이탈리아의 시에나에서 뇌일혈로 사망했다. 그의 미완성 유고는 《미국 강의》라는 제목으로 출판되었다. 《거미집이 있는 오솔길》로 릿치오네 문학상을, 《나무 위의 남작》으로 비아렛조 문학상을, 《보이지 않는 도시들》로 펠트리넬리상을 수상했다.

'창조'는 디자이너에게 가장 중요한 덕목으로 인식됩니다. 이에 대한 의견을 말씀해 주십시오.

AC 창조성에 대한 논쟁을 시작하면 상황이 아주 복잡해져. 나보다 더 많이 아는 이와 대화를 나누다 보면 나 또한 그쪽으로 맞추게 되기도 하고. 내 생각에 창조는 항상 다른 '미명의 물체들'이 가진 형상들의 잔여물에 남아 있기 마련이라네. 그러니 전혀 쓸데없어 보이는 물건들도 창의력과 환상을 자극할 수 있기 때문에 중요하게 다뤄야 하지. 창조성에 대해서 이야기하다 보면 안타깝게도 기술적인 부분에 관한 논의는 뒤로 밀리는 경우가 빈번해. 그러니 앞선 시대의 움직임을 살펴보면서 우리의 관습과 문화를 이해하는 일도 무척 중요하다네.

창의력을 정의 내려 주실 수 있으신지요?

AC 언젠가 텔레비전에서 이탈로 칼비노Italo Calvino가 한 말로 대신할 수 있을 듯하네. 2000년도쯤엔가… "창의력이란 과연 무엇인가"라는 질문에 그만의 신비스러운 분위기로 이렇게 이야기했지. "창의력이란 마치 잼과 같다고 할 수 있어요. 맛있고 아름답지만 그 밑에 그걸 받쳐주는 빵 조각이 없으면 잼이 거추장스럽게 손에 묻고, 결국 먹을 수도 없지요. 그런데도 우리는 잼은 많이 만들면서 빵은 그에 비해 많이 만들지 않는 것 같아요." 그의 정의가 매우 인상 깊어서 아직도 기억하고 있다네.

예술가로서의 디자이너와 발명가로서의 디자이너 사이에 차이가 있을까요?

AC 차이가 있지. 그렇지만 단어 사용의 차이뿐이야. '발명가'로서의 일이 항상 좋게 끝나는 것만은 아니거든. 사실 디자이너는 여기저기에 널려있는 것들을 '빨아들인' 후에 그걸 적용하지. '예술가'라는 단어는 제외하자고. 왜냐면 그들은 표현적인 방법론에서 자유로우니까 말이야. 반면 디자이너는 제품 혹은 프로젝트와 연관되어 있어. 예를 들어 저기 벽에 걸려있는 작품을 한번 보라고. 저건 완전한 무용지물이야. 전혀 쓸데가 없어. 하지만 예술, 조각 혹은 회화의 역사에서는 어떤 의미를 가지고 있겠지.

비코 마지스트레티Vico Magistretti라는 20세기 거장 디자이너는 2차 세계대전 후 건축, 도시계획 등이 실
패로 돌아가면서 사물을 디자인하는 산업디자인만이 디자이너와 건축가들이 마음껏 창의력을 펼칠 수 있는
영역이었다며, 이런 사회적 배경도 이탈리아 디자인에 매우 중요한 영향을 끼쳤다고 분석한 바 있다.
Foto © Fondazione Achille Castiglioni

이탈리아에서 산업디자인의 개념은 어떤 식으로 발전했나요? 건축가와 디자이너의 관계가 항상 명확하지 않았는데요.

AC 난 공식적으로 건축과를 졸업했는데, 1940~50년대에 이르러서야 이탈리아에서 산업디자인이라는 개념이 체계화되었다네. 따라서 그전까지 대부분의 디자인은 건축가의 몫이었다고도 볼 수 있지. 사실 아직도 '건축가'라고 불리는 게 기분 나쁘지 않다네. 창조적인 일을 한다는 점에서 같다고도 할 수 있고.

선생님께선 이탈리아 디자인 기관이나 협회 활동에도 참여하셨나요?

AC 밀라노에 산업디자인과가 개설되면서부터 가르치는 일을 했어. 특히 ADI[이탈리아산업디자인협회]는 이탈리아 디자인에서 아주 중요한 기관으로, 지오 폰티Gio Ponti가 있던 시절에 설립되었지. 나는 이 협회의 창립 멤버이기도 하고 이후에 황금 콤파스상을 9번이나 획득하는 영예도 누렸다네.

다른 나라와의 문화적인 끈이나 연관성은 갖고 계신가요?

AC 아니. 디자인을 이야기하면서 굳이 국가를 언급할 필요는 없을 것 같네. 디자인은 그냥 디자인이야.

그래도 선생님께서 생각하시는 이탈리아는 다른 나라와는 다른 특성이나 매력을 갖고 있습니다. 이탈리아가 디자인 선진국이라는 사실 또한 부인할 수 없는데요.

AC 내가 이탈리아를 사랑하는 건, 하나를 바탕으로 거기에 근접하게 다른 하나를 또 건축한다는 점 때문이야. 시간과 물체의 다양성에 따라서 말이야. 이러한 것들이 각각의 의미를 유지한 채 함께 놓이면 한층 더 흥미로워지지. 이건 이탈리아에서만 일어나는 현상일 테야. 기존의 것들에다 첨가하는 다층의 척도상에서 창조돼야만 하는 특성 때문이지.

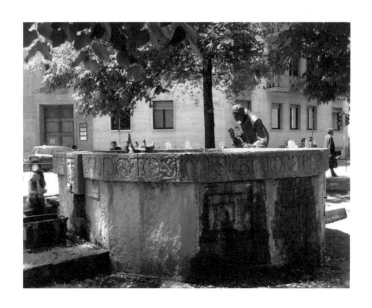

밀라노 산안젤로 광장의 산 프란체스코 분수

Foto © Paolo Calafiore

개인적인 질문을 몇 가지 드리고 싶습니다. 마니아적인 취미를 갖고 계신가요?

AC 마니아? 난 건축하는 데 열광적이지. 디자인하는 데는 광적이고! 둘 다 창의력을 바탕으로 한 일련의 과정이라는 점에서 동일한 사고방식으로 접근할 수 있지. 산업디자인은 대량의 생산품을 만든다는 점에서 건축과는 다른 차원의 문제들에 직면할 수밖에 없지만 말이야.

선생님의 디자인 작업에 직접적인 영향을 끼친 것이 있는지 알고 싶습니다. 건축과 디자인 쪽으로 길을 택하도록 영향을 준 것들은 무엇인가요?

AC 아버지가 조각가셔서 난 아버지의 조각을 보면서 자랐다네. 당연히 어떤 작품들을 조각하셨는지 묻고 싶겠지? 1차 세계대전 기념비들을 건립하는 프로젝트가 이탈리아 거의 모든 도시에서 진행된 적이 있어. 당시 아버지는 밀라노에서 그 작업을 수행하셨지. 아버지가 조각한 작품 가운데 여기 밀라노 산 안젤로San'angelo 광장의 '산 프란체스코 분수Fontana di San Francesco'가 있어. 새들의 쉼터가 되는 곳이기도 하지. 분수 왼쪽에는 겸손한 정신을 보여주는 성 프란체스코상이 서있어. 그리고 성 암브로지오의 이야기를 다룬 두오모 성당 정문도 아버지가 조각하신 거야. 그 밖에 밀라노의 기념 공동 묘에서도 아버지의 많은 작업들을 볼 수 있다네. 추상이 배제된, 19세기의 매우 사실적인 작품들이지.

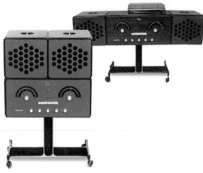

위: Achille, Pier Giacomo, Livio Castiglioni 형제들
Corso di Porta Nuova 밀라노 스튜디오
Foto © Fondazione Achille Castiglioni
아래: Musical Pet 1965 Brionvega RR126
Pier Giacomo Castiglioni(1913~1968) 협업

그럼 아버지께서는 모던한 작업보다는 전통적인 작업을 하시는 예술가였다는 거죠?

AC 아버지는 주어진 임무를 수행하는 조각가셨어. 순수한 예술가라기보다 마치 건축가와 같았지. 우리 형제들은 추상적인 것들에 훨씬 더 관심이 많아서, 아버지의 조각 방식이 아주 낡고 오래된 것으로 보이더군. 그렇지만 아버지가 만든 작품의 질적인 완성도와 의미는 아직도 충분한 가치가 있어. 아버지는 우리 형제들이 관심을 가졌던 미래주의Futurism 경향은 결코 아니셨어.

선생님의 건축가-디자이너 역할에 특별한 영향을 끼친 사건들이 있나요? 예를 들어 형들과의 성장 과정이나 대학교 시절의 경험 말이에요.

AC 가장 쉽게 대답하자면 자라난 환경이 사람을 만들게 마련이지. 물론 처음부터 그렇게 정해지는 건 아니지만, 특정한 분위기 속에서 사람이 만들어지는 건 당연해. 특정한 환경에서 자라면서 자연스럽게 내 길을 결정했다는 게 맞는 말 같구먼.

젊은 시절에는 어떤 환경의 영향을 많이 받으셨나요?

AC 전쟁으로 불안한 시절인지라 뭐라 설명하기가 쉽지 않네. 확신도 없던 때였고. 그리 좋은 기억은 없는 것 같아.

실제로 전쟁에도 참전하셨나요?

AC 공식적으로 3년간 포병대원으로 군복무를 했다네.(웃음) 우리 부대는 시칠리아에서 싸우다가 결국 북쪽으로 도망쳤는데, 생각해 보면 나는 훌륭한 전사는 아니었던 듯싶네.

위: Achille, Pier Giacomo, Livio Castiglioni 형제들
아래: Boalum Lamp 1971 Artemide
Livio Castiglioni(1911~1979) & Gianfranco Frattini

형들과도 많은 작업을 함께 진행하셨는데요. 리비오Livio와 피에르 지아코모Pier Giacomo는 선생님과는 또 다른 유형의 작품들을 남겼죠. 세 형제가 서로 어떤 영향을 주고받았는지 궁금합니다.

AC 라디오를 사랑하는 큰형 리비오 덕에 선진 기술에 좀 더 다가갈 수 있었던 것 같네. 작은형 피에르 지아코모와 나는 라디오를 분해하고 연구하던 리비오의 기술적 능력에 감탄했지. 피에르 지아코모와는 1968년부터 공동 작업을 했는데, 디노 부차티Dino Buzzati가 "두 몸에 깃든 한 영혼"이라고 표현했을 정도로 내겐 중요한 동료였어. 나에게 중심은 항상 가정이었어. 내가 태어나 자란 가정과 내가 꾸린 가정 모두. 몇몇 제품은 아내와 딸을 관찰하면서 문제점을 해결하려는 데서 디자인을 시작하기도 했으니!

선생님의 일을 이어서 하고 있는 자녀가 있나요?

AC 아니. 첫 번째 아내와 낳은 아이는 의사고, 두 번째 아내에게서 얻은 아이는 보석 디자이너야. 셋째 지오반나Giovanna는 지질학을 공부했어. 지금은 '아낄레 까스틸리오니 아카이브Achille Castiglioni Archive'를 운영하며 내 스튜디오를 보존하고 보관하는 일을 하고 있지. 난 그 누구에게도 건축이나 디자인을 하라고 강요한 적은 없었어.

자녀들이 선생님의 일을 이어받지 않은 것이 아쉽지는 않으세요?

AC 전혀. 오히려 지금처럼 다른 일을 하는 게 나을지도 모르지. 그게 더 재미있기도 하고. 가족들이 함께 모여 대화하는 내용이 훨씬 더 다양해질 수 있으니까. 만약 모두가 디자이너라면 집에서도 디자인 이야기만 하게 되지 않을까?

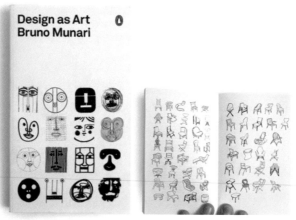

브루노 무나리Bruno Munari 《Design as Art》 1966 Penguin Modern Classic
1907년 밀라노에서 출생, 1988년 생을 마감. 아티스트 겸 디자이너로 그림, 조각, 영화, 산업디자인 책 디자인 등 시각 예술 분야와 그래픽 디자인 분야 전역에 걸쳐 무나리만의 세계를 구축했다. 특히 어린이들을 위한 놀이와 교육 방식에 대한 연구를 통해 많은 업적을 남겼다.

생각을 함께 공유했던 스승이나 동료로는 어떤 분들이 계셨나요?

AC 나는 주로 이탈리아 건축가들에게서 영향을 받았어. 그들 모두를 기억하진 못하지만, 피에트로 린제리Pietro Lingeri[1894~1968], 주세페 테라니 Giuseppe Terragni[1904~1943, 이탈리아 초기 파시즘 시대의 이성주의 건축 선구자] 등이 기억나는구먼. 대부분 현대 건축을 주도하셨던 분들이지. 외국인들 중에서는 르 코르뷔지에Le Corbusier, 알바 알토Alvar Alto 같은 분들이 학창 시절 선망의 대상이었어. 당시 전쟁 때문에 예술이 매우 등한시되긴 했지만, 다행히도 중요한 인물들의 작업은 무사히 남아있어서 책에서도 찾아볼 수 있었지.

이탈리아 디자이너 브루노 무나리Bruno Munari와는 긴밀한 관계를 유지하신 듯한데요.

AC 브루노 무나리는 완벽한 인간형이지. 무나리는 피카소가 '제2의 레오나르도 다빈치'라고 평가했을 정도로, 순수 추상회화에서 조각, 그래픽, 인테리어 디자인에 이르기까지 다양한 분야를 넘나드는 상상력으로 주목받았어. 그만큼 실험적 작업의 선구자였지. 무엇보다 내가 무척 사랑한 친구이기도 하고. 그의 작업은 우리에게 아직도 영감을 주는 의미 있는 것들이지. 예를 들면, 브루노 무나리가 종이로 만든 값싼 편광 안경을 디자인한 적이 있어. 칼로 가볍게 잘라서 열리게 만든 아주 민주적인 제품이었다네. 그뿐만 아니라 그는 조기 창의력 교육에서도 선구적인 업적을 이룬 인간적인 디자이너였어.

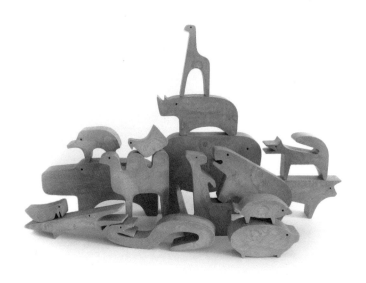

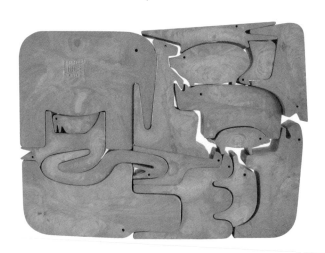

엔조 마리Enzo Mari Sedici Animali[16마리의 동물] 1957 Danese Milano
1932년 이탈리아 노바라 출생. 자신만의 독특한 관점을 유지하며 어린이를 위한 게임, 그래픽, 책, 제품 등
을 디자인하였다.

선생님의 수제자라고 할 수 있는 디자이너는 있나요?

AC 내가 직접 이야기하기보다는 다른 사람들이 이야기해야 하는 문제가 아닌가 싶네. 디자인 비평가나 역사학자 말이야. 다른 사람이 디자인한 작품 가운데 나와 비슷한 개성이 묻어나는 제품들을 가끔 발견하곤 하는데, 그것도 기분 좋은 일이지.

젊은 디자이너 중에서 관심이 있는 디자이너가 있는지요?

AC 음, 특정한 누군가를 언급하는 게 별로 내키지 않는구먼. 굳이 이야기하자면 엔조 마리Enzo Mari 정도.

Alessi사의 식기 세트 Dry 디자인 스케치

Foto © Alessi

디자이너는 스케치를 잘해야 할까요?

AC 디자인 작업이란 확신에 찬 과정이라기보다, 어찌 보면 얼마든지 속임수를 쓸 수도 있는 과정이라네. 때로는 그림을 잘 그리는 이들이 아주 멋진 물건을 디자인해서 우리한테 보여주는데, 이걸 입체감이 느껴지도록 3차원의 볼륨으로 만들어 놓으면 아주 허당이 되어버리는 경우가 있네. 제구실을 못하는 모양이 되어 만들기 불가능한 경우가 발생하는 거지. 가장 이상적인 건 모든 프로젝트의 모델을 실제로 만들어 보는 거야. 우리는 겸손한 자세로 작업하고 설명해야 하며, 평가를 위해서는 반드시 모델을 만들어야 하네.

좀 더 기술적인 측면을 강조하는 교육 과정에 대해 어떻게 생각하시나요? 디자인과에서 공부하는 것만이 최선일까요?

AC 기하학을 배우는 건 좋다고 생각하네. 물론 졸업 후에 디자인 과정을 공부해야겠지. 실제로 디자인을 잘하는 친구들이 건축을 잘하는 경우가 많다네. 적어도 건축과 디자인, 이 두 가지 일의 사고방식과 진행 과정은 공통점이 많아. 지금은 디자인과라는 게 생겼지만 개인적으로는 건축을 공부해도 디자인을 하는 데 큰 무리는 없다고 보네. 건축과를 졸업한 후에 각각 자기 길을 찾아가는 거지. 건축이나 디자인, 무대디자인 외에도 무수히 많은 다른 일들을 할 수 있어. 기본적으로 기회가 주어질 때 일하면서 경력을 쌓는 게 중요해. '입에 풀칠할 수 있게 해주는' 일 말이야. 그냥 웃자고 하는 얘기만은 아니라네. 정말로 그렇다니까.

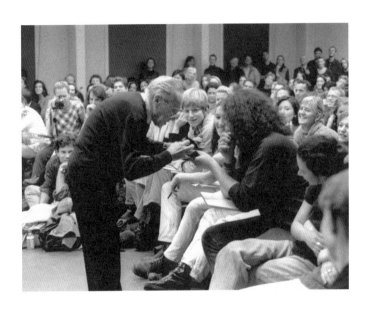

베를린 IDZ 컨퍼런스 1994

Foto © Fondazione Achille Castiglioni

학교 과정을 마친 후 디자인 실무에 들어갈 때, 기술 연구는 매우 중요하게 고려해야 하는 부분인데요. 어떤 노력을 해야 할까요?

AC 새로운 기술에 항상 관심을 갖는 건 매우 중요해. 예를 들면, 풍력 기술이나 광섬유 기술 같은. 그런데 어떤 디자이너들은 아직도 나무로 만든 작은 의자 정도나 만들려고 하는 것 같아. 그에 반해 또 다른 디자이너들은 산업디자인의 문제를 유의하면서 예술적인 해결책에 슬쩍 끼워 넣으려고도 하지. 새로운 재료로 경계선을 넘나드는 건 가장 즐거운 놀이라네. 이전에는 없던 것을 새롭게 만들 수 있는 기회니까.

선생님께서는 학생들을 가르치시면서 무엇을 배우셨나요?

AC 많은 것들을 배웠지. 지금 자네가 하는 질문에서도 배우고 있고. 학교에서도 호기심을 자극하면서 학생들의 질문을 유도했어. 물건들의 기능에 대해 더 잘 설명하려고 애쓰면서 말이야. 그러면서 특정한 형태의 디자인이 어떻게 만들어진 것인지 이야기했지. 그렇게 사물을 바라보고 비평하는 과정이 나도 무척이나 재미있었다네.

말씀하신 비평이란 긍정적인 부분에 대한 건가요, 아니면 부정적인 부분에 대해서?

AC 잘된 것이든 잘못된 것이든, 긍정적인 것과 부정적인 것 모두 다 포함되지.

그럼 젊은이들이 디자이너로서 새로운 것들을 시도할 공간이 아직 있을까요? 아직도 발명할 것들이 있다고 생각하시나요?

AC 오늘날도, 아니 앞으로도 항상 발명할 것들이 있지. 모든 게 다 새로 발명할 거리들이야. 그럼 당연히 있지, 있고말고.

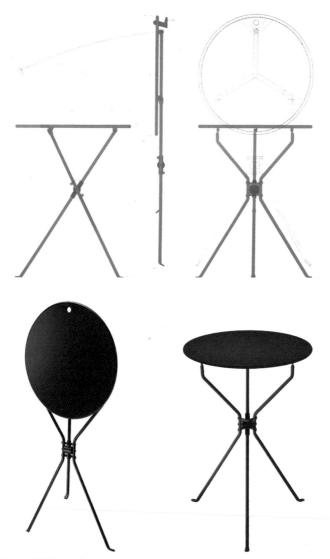

Cumano 1977 Zanotta Spa

리디자인 콘셉트의 대표적인 프로젝트 중 하나로 1800년대 카페에서 사용하던 테이블을 모티브로 다리가
3개이면서 접을 수 있도록 고안했다. 사용하지 않을 때는 접어서 보관하거나 벽에 걸 수 있다.

Foto © Zanotta Spa

산업디자인 일을 가르치거나 전수하는 게 가능할까요?

AC 산업 디자이너는 다양한 상황을 가정하고 자료 조사를 통해 해결책을 모색한다는 점에서 통상적인 연구원과 비슷해. 하지만 산업디자인을 명확하게 정의 내릴 수는 없다네. 특정한 이론이 있지도 않아. 프로젝트에 따라서 다양하고 복합적인 문제가 존재하니까. 따라서 일의 처음부터 끝까지 모두를 가르치고 전수할 수는 없지. 선생의 역할이란, 단지 프로젝트를 진행하면서 직면하는 문제들을 풀어갈 수 있도록 훈련시키고 돕는 것뿐이지.

그렇다면 산업디자인은 이론적으로 정의하기보다는 디자이너 각자가 일을 대하는 태도에 관한 문제라고 볼 수 있을까요?

AC 산업디자인은 개인적인 전문성. 문화적 비평과 기술에 대한 열정과 관심, 호기심, 풍자와 반어 등을 즐겁게 풀어내는 종합적인 과정이라네. 디자이너의 개인적인 의견이나 전문성은 예술가의 그것과는 달리, 위에 언급한 복합적인 과정들을 제품을 통해 사용자와 소통하려는 의지를 암묵적으로 가지고 있어. 이런 관점에서 보면 태도의 문제라고 볼 수 있겠지.

선생님께서 생각하시는 산업디자인의 궁극적인 목적은 무엇인가요?

AC 산업 디자이너의 일에서 최종적인 목표는 항상 생산이라네. 즉, 무언가를 현실화시키기 위해 고민하는 거지. 디자이너와 건축가의 창조력은 진화하는 기술의 지원을 받으며 발휘되어야 해. 기술이 혁신적인 방식으로 추진력을 얻는다면, 디자인은 바로 그 생산 현장에서 추진력을 얻는 것 같네.

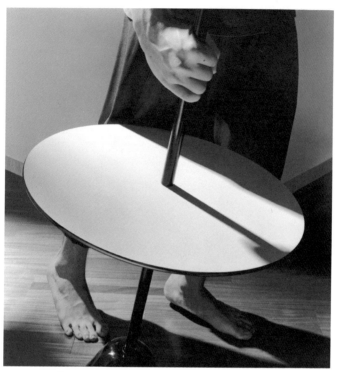

Zanotta Servi 서비스 테이블 1974

Pier Giacomo Castiglioni 협업

Foto © Zanotta Spa

최종적인 작업은 결국 어떤 형태를 갖게 되는데요. 마지막 단계인 '생산' 단계에서 꼭 확인해야 할 것이 있다면요?

AC 물론 프로젝트를 진행할 때 어떤 형태를 결정하는 것은 매우 중요하지. 동시에 그 물체가 가진 가능성들을 재해석할 수 있는, 주의 깊은 소통의 관계를 찾는 것이 중요하다네. 내 입장이 아니라 사용자의 입장에서 말이야. 즉, 어렵거나 쓸모없는 형태가 되면 안 된다는 거지. 호기심을 자극하면서 동시에 쉬운 관계를 다루고 있어야 한다네.

쇼룸 전시, De padova

Foto © De padova

선생님만의 디자인 언어는 산업적 측면과 공예적 측면의 지속적인 조화로움을 만드는 것, 다시 말해 예술적인 작업과 그 기술 사이의 것일 수도 있다는 생각이 듭니다.

AC 내 일은 대부분 실제 생산되어 제품으로 나와야 마무리가 되었지. 프로젝트를 하면서 내 아이디어가 제품으로 실현되는 것을 생각하며 즐긴다네. 내가 하는 작업이 유일무이한 것을 만들어내는 게 아니거든. 그럴 거면 예술가가 되었겠지. 난 산업 현장의 범주에서 공예가라고 느끼면서 일해 왔네. 그러므로 내가 디자인하는 물체들은 연속물이고, 형태적인 부분을 포함해서 혁신을 이어가는 생산품이라고 생각하네. 어느 하나도 더하고 덜할 것 없이, 기술적인 지원과 창조력 모두 필수적이야.

이렇게 말하고 싶네. 내 노하우는 호기심이라고 말이야. 자신이 세상의 발명가가 되어야 한다고 착각하는 사람들이 종종 있는데, 그런 중압감을 가질 필요는 없어. 자기 비평과 자기 풍자는 해야겠지만 말이야.

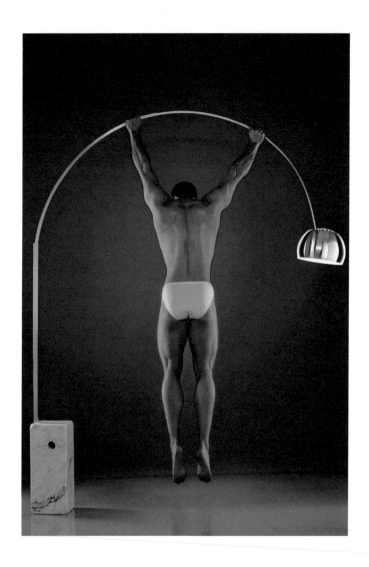

Arco lamp 플로스Flos 광고 사진
아르코 램프의 아치 구조가 매우 견고하다는 사실을 보여준다.
Foto © Flos

일을 즐기면서 할 수 있다는 건 희망사항에 불과한 이야기가 아닐까요?

AC 어쨌거나 나는 그 장난이라는 걸 항상 시도했던 것 같네. 지금도 그 '하찮고 바보 같은 것들'을 가지고 장난을 치고 있지. 그렇지만 주의해야 할 점도 있다네. 사람들은 종종 디자이너를 '재미있고 조그만 물건들'을 만드는 사람 정도로 여기니까. 사실 그렇지 않은데 말이지. 즐기기 위해서 혹은 즐거움을 주기 위해서 만들 수도 있지만, 그건 디자이너가 하는 많은 것들 가운데 하나일 뿐이지. 프로젝트를 진행할 때는 실로 여러 가지 방향이 있을 수 있다네. 재미있는 걸 생각하는 것도 중요하지만 가장 중요한 건 필요에 부합하는 것을 디자인해야 한다는 점이지.

그럼 선생님이 디자인을 시작하신 건 창의적 실험을 맘껏 펼칠 수 있는 일이었기 때문일까요?

AC 그래, 그것 때문에 선택한 일이라고 할 수도 있지.

디자이너로서 느낄 수 있는 가장 큰 보람은 무엇일까요?

AC 프로젝트를 진행한 건축가나 디자이너만이 알고 있는 지식, 혹은 관점이라고도 할 수 있는 것들을 바깥세상과 소통하고 공유할 수 있다는 점이겠지.

Spirale(나선) 재떨이
위: Alessi(스테인리스 스틸) 재생산 1984
아래: Bacci(대리석, 은) 1971

유행하는 디자인이 있는 걸까요, 아니면 디자인이 유행을 만드는 걸까요?

AC '유행이 지난 물건'이라는 이야기를 자주 하는데, 그 말은 참 터무니없게 느껴지네.

그럼 유행이라는 건 전혀 문제가 되지 않는다는 말씀이신가요?

AC 만약 어떤 프로젝트의 목표가 유행하는 물건, 즉 히트 상품을 만드는 거라면 그건 산업디자인이라고 부를 수 없겠지.

이 시대에는 진정한 산업디자인이라고 할 수 있는 게 그리 많지 않다고 생각하시나요?

AC 특정한 양식이 특정한 디자인을 만들어내기는 하지. 예를 들어 이 재떨이를 보게. '나선[소용돌이 모양]'이라고 부르는 물건인데, 특정한 양식을 따르고 있지만 재떨이라는 제품 분야에서는 지속적으로 제 기능을 다하는 물건이지 않는가.

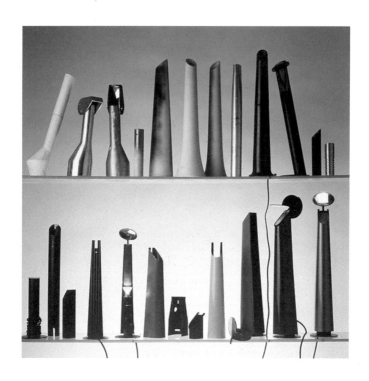

Gibigiana 실험 모델들

Foto © Fondazione Achille Castiglioni

선생님께선 프로젝트를 진행하시면서 어떤 도구들을 이용하시나요?

AC 나는 아주 즉각적으로 디자인을 시작하는 편이야. 그리고는 종이로 모델을 만들어 이리저리 살펴보지. 부피를 가진 3차원 상태에서 오브제를 이해하려고 노력하거든.

건축과 디자인, 전시디자인 관련 작업도 다수 하셨는데요. 이런 작업에서는 어떤 것들을 표현하려고 하셨나요?

AC 내 작업에서 세팅[무대 혹은 전시 등의 배경디자인]은 매우 중요한 분야라네. 여러 번 이 작업을 할 행운을 가졌지. 대표적으로 막스 후버Max Huber의 그래픽을 하나의 답으로 제시하면서 종이와 펜을 해학적으로 풀어낸 전시가 있어. 이 작업을 위해서 나는 빛을 재해석했다네. 엔조 마리Enzo Mari와 함께 RAI[공영방송] 프로그램을 위해 했던 작업과 유사하게 말이야. 보는 사람이 주체가 되어 그들의 다리와 발의 형상이 흥미를 끌기 위한 요소로 기능하도록 디자인했지.

위: Museum für Angewandte Kunst 독일 콜로냐Cologne 카펠리니Capellini 전시
아래: 제17회 밀라노 트리엔날레 행사 '세계의 도시들과 미래'

공간을 다룰 때 가장 중요하게 다루시는 요소는 무엇인가요?

AC 가장 어려운 것은 기존의 건축을 방해하지 않고, 동시에 창의력을 발휘하면서 공간을 자유롭게 활용하는 것이지. 예를 들면 루이스 칸Louis Kahn의 볼로냐 전이나, 제임스 스터링James Stirling 혹은 마리오 보타Mario Botta의 베네치아 전시 등과 같은 프로젝트가 그런 것이었어. 전시 프로젝트는 대부분 정치적인 성격을 갖고 있다네. 전시디자인 프로젝트는 역사를 시각적으로 이야기하는 수준 높은 결과물이라고 할 수 있는데, 또한 소리와 소음이 있는 물리적 통로이기도 하지.

독일 콜로니아Colonia에서 진행한 카펠리니Capellini[디자인 분야의 가장 선도적인 그룹 중 하나인 가구회사]의 전시는 전시될 제품들을 통해 상상의 나래를 펼칠 수 있는 기회였어. 전시물을 마법 같고 아주 독자적인 유희로 바꾸어버렸다네. 1984년 도쿄에서 진행한 '이탈리아 가구전'에서는 내가 디자인한 실제 크기의 제품들 120~130점을 일렬로 배열해서 아주 긴 동선을 만들었어. 전시가 가능한 커다란 컨테이너가 있었기에 가능했지. 이러한 전시 프로젝트들은 건축-공간-디자인을 넘나들면서 창의력을 통한 혁신을 보여주는 가장 좋은 매개체야. 그래서 내가 매우 즐거워하는 작업이기도 했다네.

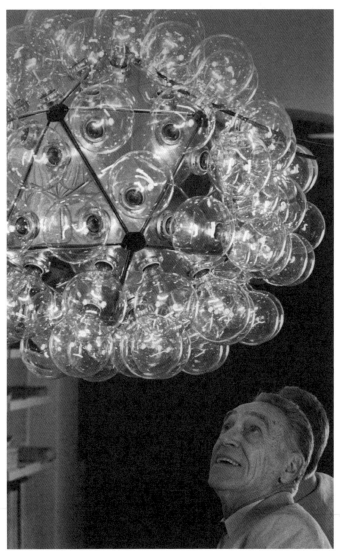

Taraxacum[민들레]88 1988 Flos
정삼각형 다면체로 구성되도록 고안. 펜던트 혹은 벽부 등으로 활용.

집을 디자인하는 경우에는 어떤 부분이 중요할까요? 제품을 디자인할 때와는 또 다른 측면이 있을 것 같은데요. 특히 클라이언트의 취향을 반영하는 일이 쉽지 않을 텐데요.

AC 집이 '주거 공간'이라는 점을 고려하면, 일상생활의 적절한 물건들이 필요하다는 건 누구나 알 수 있을 거야. 그래야 모델하우스가 아니라 실제로 살아갈 수 있는 집이 될 테니까. 그런데 안타깝게도 많은 사람들이 자기 집 인테리어를 건축가들에게 의뢰하곤 하지. 건축가[디자이너]가 실제로 그 집에 살 사람의 취향을 강요할 수는 없는데 말이지. 제안하기도 그리 쉽지 않아. 뭔가 하나를 바꾸거나 이동하면 전체 분위기가 깨지고 흐트러지기 십상이지. 내가 중요하게 생각하는 건 클라이언트의 일상 행위를 고려하여 디자인하는 거야. 그래서 클라이언트와 나 자신을 동일시하려고 애쓰지. 형태와 취향, 양식과 관습 사이의 미묘한 조화를 찾아가는 게 아주 어려워. 따라서 항상 겸손한 태도로 작업에 임해야 하지.

이제 선생님과의 대화를 정리해야겠네요. 아낄레 까스틸리오니의 작업을 어떻게 요약할 수 있을까요?

AC 디자이너는 생산할 가치가 있는 물건을 디자인해야 하네. 형태적으로 혹은 기능적으로 실현 가능한 오브제를 만들기 위해서는 형태와 생산 과정 모두 단순화할 필요가 있어. 진부하고 초보적인 이야기일지 몰라도 절대적으로 지켜야 할 부분이지. 독창성도 중요하지만 기술의 활용 또한 제품의 최종 결과에 영향을 미치는 요소라 소홀히 다뤄서는 곤란하지. 또한 많은 프로젝트 경험이 확신을 만들어내는 건 아니야. 실수할 가능성을 어느 정도 줄여주긴 하겠지만 100퍼센트 안전을 보장하지도 않지. 오히려 시간이 지날수록 일하기가 더 어려워지는 것 같기도 해. 이런 상황에서 내가 줄 수 있는 유일한 조언은 아주 겸손한 자세를 유지하는 것, 그리고 인내심을 갖고 모든 프로젝트를 원점에서부터 시작하라는 것이라네.

작가 탐색
monograph

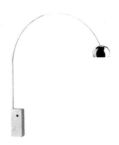

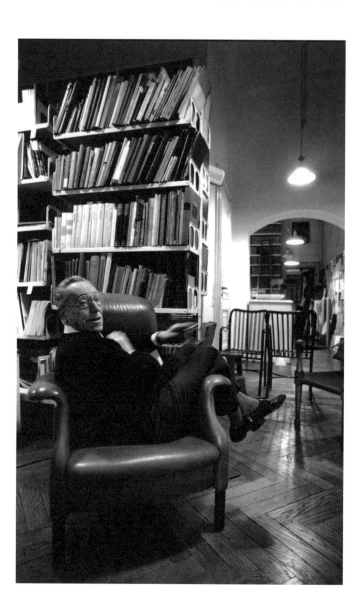

일상적인 사물이 가진 고귀한 가치를 아이러니로 일깨우는 디자이너 아낄레 까스틸리오니

'평범한 것들의 비범한 아름다움' [찰스 임스Charles Eames]

이 말은 일상생활에서 사용하는 평범한 것들이 얼마나 빛나는 지혜를 간직하고 있는지를 상징적으로 표현한 것이다. 아낄레 까스틸리오니는 매일 사용하는 '미명'의 연장들, 기구들과 사물들 모두를 아우르는 통찰을 통해서 최고의 디자인이란 무엇인지 고찰한 디자이너였다. 스튜디오에 있는 아주 하찮은 물건부터 흔히 보는 미명의 물건에 이르기까지, 아낄레 까스틸리오니가 살면서 수집한 것들을 살펴보면 어떤 물건들이 그의 관심을 끌었는지 그 흔적을 발견할 수 있다. '디자인하지 않은 디자인'이라는 그의 견해를 통해, 디자이너의 개인적인 의견과 주관을 최대한 배제하고 객관적인 과정을 통해 사물 자체를 진지하게 연구하고, 역사의 한 흐름으로 당연하게 존재하는 것들을 형상화하려는 디자이너로서의 겸손함을 느낄 수 있다. 교육자이기도 했던 아낄레 까스틸리오니는 이타적인 차원에서 디자인이 할 수 있는 것들에 대해서도 노력을 기울였는데, 아이러니[반어]를 디자인에 반영하여 이를 표현하였다. 이렇게 만들어진 사물들은 몇 십 년이 지난 지금도 우리에게 많은 영감과 지적인 자극을 준다.

그는 절제되고 묵시적인 집약을 통해 최소한의 형태로 작업을 진행한다. 그리고 진지한 통찰력은 풍자와 해학을 통해 오브제(사물)에 투영된다. 사람들이 가진 선입견을 타파하는 발상의 전환은 디자이너의 비전과 커뮤니케이션이 얼마나 중요한지 생각해보는 기회가 된다. 이러한 시각으로 본질을 건드린 디자인의 경우, 오랜 시간이 지나도 의미 있는 사물로써 존재한다는 점에 주목할 필요가 있다. 양식 혹은 개인적인 취향만을 주장해서는 디자인이 유지될 수 없으며, 아낄레 까스틸리오니가 주장하는 것처럼 모든 프로젝트를 근본으로 돌아가 인내심을 가지고 접근할 때 진실한 노력의 성과물을 만들 수 있다.

Servi Images

Foto © Zanotta Spa

이탈리아 산업디자인

[1953년, 프랑스에서 발간된 《이탈리아 산업디자인》 가운데 발췌]

1940~50년대 이탈리아는 '산업 디자이너'의 존재감과 인지도가 매우 희박했다. 관련 단체들 또한 미국이나 영국에 비해 매우 열악했다. 실제로 이탈리아 디자인의 가장 중요한 성취물들은 산업기술에 기반을 둔 기능적인 연구에 의해 생산된 것들이 아니라, 건축을 하거나 그림을 그리는 사람들의 작업으로부터 나온 것들이었다.

Nizzoli, Ponti, BBPR 그리고 Alfa Romeo 자동차 등의 브랜드 제품들은 '오늘의 취향'을 만족시키는 데 그치지 않고 기능적인 형태를 성공적으로 만들어낸 예로 설명할 수 있다. 이들은 대량 생산 제품이면서도 만족스러운 결과를 내놓았다. 제품이 지니는 형태는 다양한 요소들에 영향을 받는다. 이러한 변수를 충분하게 인식하지 못할 경우, 디자이너는 외형에만 충실한 디자인을 하게 되고, 비평가는 잘못된 평을 하는 실수를 범하게 된다. 따라서 비평가들이나 디자이너들은 제품의 외형에 현혹되어서는 곤란하다.

형태와 기능성, 그리고 유용성에 대한 판단을 내릴 때 제품의 상업적인 성공 여부는 차후의 문제로 생각해야 한다. 오히려 상업적인 성공은 그 제품 자체가 가진 개념이 탁월할 때 자연스럽게 따라온다. 이 말은 이렇게도 다시 이야기할 수 있다. '실용적인 것들이 가진 지배력은 이성적으로 인지되는 개념을 배제하는 데서가 아니라 감성적으로 위험이 느껴지는 개념을 배제하는 것으로부터 비롯된다.' [Henry Vab de Velde, 1900]

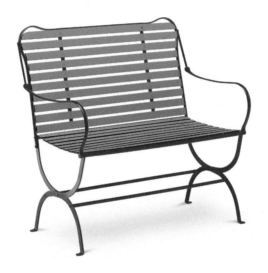

Camilla 접이식 벤치 1984 Zanotta

Giancarlo Pozzi 협업

Foto © Zanotta

디자이너는 공상에 빠져있는 예술가가 아니다.

산업디자인을 정확하게 정의하기란 쉽지 않지만, 디자이너로서 디자인이 무엇인지 한번쯤 정의 내려볼 필요가 있다. 디자이너란 팀을 이루어 작업하고, 실제로 필요한 것들을 창조하는 사람이다. 따라서 디자이너는 한때의 패션[유행]이나 스타일을 만들어내는 데 몰두해서는 안 된다.

디자이너가 일하는 방식이란 예술가의 그것과는 매우 다르다. [여기서 언급하는 '예술가' 라는 용어는 자기 자신을 위해 혹은 그것을 이해하는 엘리트를 위해 유일무이한 작업을 하는 사람을 일컫는다.] 디자이너는 사회를 위해 대량 생산이 가능하고, 또한 기능과 기술, 재질을 염두에 두는 등 객관적인 작업 논리를 유지하면서 형태를 만들어 간다. 디자이너가 만든 대량 생산물을 갤러리에서 전시하거나 판매하지는 않는다. 디자이너가 만든 물건들은 일반 대중을 위한 매장에서 판매한다. 따라서 제품이 백화점이나 일반 상점, 변두리 구멍가게 등에서 진열 판매되면서 거의 모든 사람들에게 적합한 물건으로 역할을 다하는 경우, 그것을 디자이너의 가장 성공적인 작업이라 할 수 있을 것이다.

그러므로 디자이너의 작업이 적절하게 수행되기 위해서는 전문가들의 조언과 진실하고 양심적인 제조업자가 필요하며, 또한 이 모든 관련 요소를 고려할 줄 알아야 한다. 제품의 심미성이나 질도 중요하지만 무엇보다 판매 가격이 중요하다. 역사적으로 이탈리아 산업디자인의 몇몇 성공적인 예는 이 모두가 조화를 이룬 팀워크에 기인한다. 이탈리아, 특히 롬바르디아 지방[밀라노가 위치한 북부의 주]에서는 제조업자와 디자이너들간의 협력 관계가 매우 돈독하다.

성공적인 제품들은 한 명의 천재[미국인들이 이탈리아 디자인을 언급할 때 쓰는 표현을 빌리자면]가 만드는 것이 아니라, 실제로 제품을 제작하고 구현하기 위한 기술적인 이해 및 열정적인 협업과 다른 이들의 조언을 존중하는 겸손함을 바탕으로 하였다. 무엇보다 팀의 모든 구성원과 기술자로부터 노동자에 이르기까지 한 명 한 명의 기술과 인간적인 가치를 존중하였다.

산업디자인의 작업 과정에 따라 생산된 물건들이 일반 대중의 집에 보급되는 것을 보면 매우 흡족하다. 사람들이 필요한 것, 더 나은 집과 삶을 영위하기 위해서 점차 더 요구되는 것, 그들만의 장식을 위해 원하는 것들이 영역의 제한 없이 사용되는 것을 보면서 많은 보람을 느낀다.

교육과 문화 분야의 종사자들이 일부 특별한 사용자만을 겨냥한 디자인 제품을 만들지 않도록 이끌기를 당부하고 싶다. 그리고 제품을 만들면서 디자이너의 이름값을 고려하여 가격을 올리는 데 급급하지 말고, 진실되고 정당한 가격을 유지하는 부분에도 노력을 기울여 주었으면 좋겠다. 디자이너 자신의 이름을 버리고 자신이 가진 모든 능력을 작업에 활용하여 채우는 일, 그것이 디자이너의 가치다. 그래서 이탈리아뿐만이 아니라 유럽, 더 나아가 전 세계 어디에서건 디자인이 제품 생산으로 구체화되어야 한다. 이탈리아 디자인의 성공이 아니라 유효한 디자인 방식의 성공이 목표가 되어야 한다.

현대적인 디자인

나와 같은 일을 하는 디자이너들은 자신의 이론적이고 문화적 원칙들을 디자인에 구체적으로 표현하는 일뿐만 아니라 어떤 부분을 강조해야 하는가의 문제에도 특별히 관심을 기울여야 한다. 현대적인 디자인이란 존재의 현대성, 사상의 현대성, 행위의 현대성이라는 3가지 방향에서 종합적으로 판단할 수 있다.

존재의 현대성

이것은 새로운 시대정신과 취향의 집약으로 해석 가능하다. 이에 따라 전통적인 관습과 사상 즉, 그것들이 가진 안정성과 경험, 그리고 확고부동했던 기준들로부터 해방되는 것을 의미한다. 지금 이 시대의 흐름을 읽고, 그동안 불멸의 것이 되기 위해 연구하였던 모든 것들을 뒤로하는 것이다. 역설적으로 현대성을 과시

한다는 것은 현대적이지 않은 것을 나타내는 행위와 같다. 사실 현대성이란 생동감 있고 복합적인 특성을 의미하기 때문에 그것을 전시하고 설명하는 것 자체가 그것을 정적으로 만들고 그것이 가진 본질에서 멀어지는 것일 수도 있다. 니촐리Nizzoli와 소트사스Sottsass가 올리베띠Olivetti사와 함께 진행했던 프로젝트들은 기존의 것을 타파하면서 혁신적인 제품들을 만들어냈는데, 이것이 디자인의 현대성을 보여주는 좋은 예라고 할 수 있다.

사상의 현대성

사상의 현대성은 이른바 'ism'이라고 덧붙일 수 있는 특정한 경향에 반하는 것이다. 그것은 그것만의 현재, 그것만의 역사를 해석하는 능력을 뜻하며, 미래로의 논리적인 귀결이다. 그것은 역사적인 연속체 속에서 과거와 미래의 문화적인 중재를 경험하며, 비평적 중개인으로서 그 원칙을 수용하는 것을 뜻한다. 그것 자체와 그것의 지적인 역할에 대한, 그리고 그 작업에서 구체적으로 나타난 내용의 연속적인 질문이라고 할 수 있다.

행위의 현대성

현대적인 행위란 그 자체의 현재와 가까운 미래의 물질적인 측면, 사상의 원칙과 가능한 태도들 사이의 문화적 중재의 개념을 포함하고 있다. 그것은 이전 시대의 기준이나 유명세 등을 부정하는 것이다. 기존의 그들이 가진 경험에 기반하는 기본 원리들을 원점으로 돌리고 또한 그 성과에 대한 계속적인 비평을 통해 끊임없이 탐구하는 행위다.

Joy[조이] 프로젝트 시리즈 1990 Zanotta
Foto © Zanotta

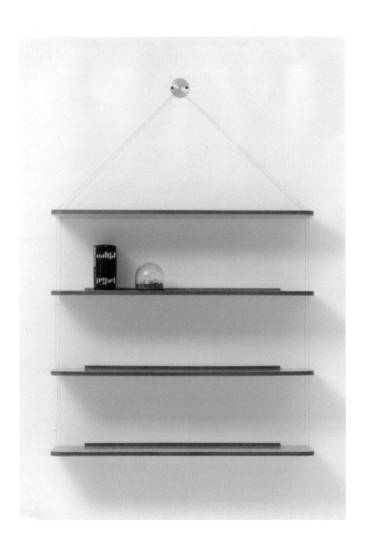

Pensile[벽에 거는 책장] 1957 APGC

아낄레 까스틸리오니 스타일이란 존재하지 않는다. '까스틸리오니적인' 사고방식이 존재할 뿐이다. [1992년 9월 잡지 〈interni〉 가운데 발췌]

"자네, 오프닝 날 무슨 일이 일어났는지 상상이 가나? 어떤 우아한 부인이 내게 오더니 '디자인하신 변기에 사인 좀 해주시겠어요~?' 하고 묻더라구. 정말이라니까. 그 부인은 변기에다가 내 사인을 받기 원했다구." 아낄레 까스틸리오니 선생은 웃으면서 이렇게 말했다.

"디자인이 어디로 향하고 있는지는 묻지 말게. 나도 잘 모른다네. 단지 내가 아는 건 말이야, 디자인 제품은 미술관에 놓일 필요가 없다는 거야. 집에다 놓고 써야지. 모든 사람들의 집에 있어야 제구실을 하는 게야. 물론 MOMA[The Museum of Modern Art New York] 전시는 매우 흡족했지만, 사실 나는 홍콩의 어느 호텔에서 내가 디자인한 라이터 소켓을 발견했을 때 더 짜릿함을 느꼈던 것 같아."

"유행을 추구해서는 안 돼. 유행이란 유행에서 벗어나기 위해 존재하는 거라네. 좋은 디자인이란 그게 다 닳아서 없어질 때까지 견딜 수 있어야 해. 요즘은 '자극적인 쇼 혹은 광경'으로 보이도록 디자인을 하는데 난 이런 걸 정말 싫어한다네. 나는 디자인을 팀으로 이루어지는 작업이라고 여긴다네. 내 흔적을 남기기 위한 것이 아니란 거지."

"이 스케치가 보여? 난 이 모든 게 다른 이들이 디자인한 거라도 상관 없다고 생각한다네. 아낄레 까스틸리오니 스타일의 제품이란 존재하지 않아, '까스틸리오니적인' 사고방식이 존재할 뿐이지. 디자이너는 기능이나 그것의 활용도에만 신경을 써야 해. 그리고 경험이 많다고 해서 어떤 것도 100% 확신하거나 자신할 수는 없다네. 오히려 그러한 확신은 실수할 가능성을 키우지. 디자인은 시간이 흐르면서 더 좋은 디자인으로 다져지지. 어떻게 하면 가능하냐고? 사소한 것부터 다시 살펴봐야지. 난 학생들에게 지금의 행위에서 잘못된 부분과 어긋난 부분이 있는지 눈여겨 보라고 늘 강조했다네. 만약 이런 호기심이 없다면 디자인을 하겠다는 생각은 그만두게나!"

제 디자인을 이용하는 미명의 사용자에게 이 상을 바칩니다.

[1999년 3월 30일, Arch-Domus Prize(도무스 건축상)을 수상한
트리엔날레 미술관 시상식에서의 수상소감]

"이 상을 받은 것을 너무나 영광으로 생각합니다. 무엇보다 이렇게 훌륭한 심사위원들이 주신 상이니 더욱 감사한 마음입니다. 그동안 함께한 동료들, 건축과 도시 계획, 그리고 디자인과 그래픽디자인 관계자 여러분들, 사실 정확하게 구분 짓기 쉽지 않은 이 모든 중요한 작업들을 저는 '건축의 과정'이라고 언급하고 싶군요. 아주 작은 것일지라도 거기에는 항상 그 디자인을 이름 모를 사용자들과의 관계지음으로 생각하려는 기대가 존재합니다. 그렇다면 지금 이 자리에서 저는 누구에게 이 상을 바쳐야 할까요? 제 디자인을 사용하는 이름 모를 사용자들에게 이 상을 바칩니다.

이 기회를 통해 나의 아버지 지안니Gianni가 떠오르네요. 아버지는 밀라노 출신의 조각가셨지요, 또한 저와 두 형 리비오Livio, 피에르 지아코모Pier Giacomo가 함께한 작업은 매우 즐거운 경험이었습니다.

저의 친애하는 친구 건축가 렌조 피아노Renzo Piano가 이야기했듯이 '건축은 사람들이 필요로 하는 것을 만들어내는 예술' 이 아닌가 싶습니다.

우리는 상을 받기 위해 일하는 것이 아니라, 상을 받았을 때의 기쁨을 통해 성취감을 느낍니다. 특히 이 상의 시작이 지오 폰티Gio Ponti 같은 거장의 생각에서 비롯되었다는 점에서 더욱 그런 것 같습니다."

부록
appendix

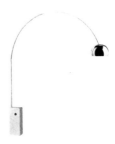

아낄레 까스틸리오니 연보

1918 2월 16일 밀라노에서 태어남.

1944 밀라노 공대 건축과 졸업

1969~1980 토리노 공대 건축과 산업디자인 교수

1981~1993 밀라노 공대 교수

1956 이탈리아산업디자인협회(ADI: Associazione per Il Disegno
 Industriale) 창립 멤버들과 MOMA(뉴욕현대미술관) 전시
 * 9번의 황금 콤파스상 수상

 1955 Luminator 조명

 1960 T 12 Palini 의자

 1962 Pitagora 커피 머신

 1964 Spinamatic 맥주 따르는 기계

 1967 동시통역용 헤드폰

 1979 Parentesi 조명, Omsa 병원 침대

 1984 Dry 식기

 1989 디자인의 가치를 문화적인 수준으로 향상시킨 공로로
 황금 콤파스 특별상 수상

1984~1986 세계 순회 개인전(비엔나, 베를린, 밀라노, 취리히, 마드리드, 파리)

1986 Royal Designers for Industry, London Royal Society of Art
 명예 회원

1987 런던 왕립 미술원(Royal College of Art) 명예 졸업

1993 'The Chartered Society of Designer'상 수상(영국 런던)

1994 'Primavera del Design'(스페인 카탈루냐) 문화 부상 수상

1995 Conseil National des Art Culinaire으로부터 'Art sur Table'상
 수상(프랑스 파리)

1996	Industrie Forum Design 하노버로부터 'IF Design Wettbewerb'상 수상(독일 하노버)
1996	독일 슈투트가르트 Design Center로부터 'Longevity-Lanlebigkeit'상 수상
1999	INARCH.으로부터 'Premio Domus/INARCH 1998'상 수상 (이탈리아)
1999	제노바 건축대학으로부터 'Targa d'Oro Unione Italiana per Il Disegno'상 수상
1999	Archi. Michele De Lucchi(건축가 미켈레 데 루키)와 함께 ENEL사 공모 당선(이탈리아)
2001	밀라노 공대 산업디자인 명예 졸업

* 1995년에 '까스틸리오니에게로' 순회전 기획. 바르셀로나를 거쳐 1996년에는 밀라노 국제가구박람회와 베르가모의 현대예술갤러리에서, 1997년에는 비트라 뮤지엄, 뉴욕의 MOMA에서 전시. 1998년에는 일본 도쿄의 오존 리빙디자인센터, 일본 니주아트뮤지엄, 네덜란드 브레다의 Museo de Beyerd di Breda에서 전시.
* 주요 협력사로는 Aerotecnica Italiana, Alessi, Aura, Brionvega, Bernini, B&B Italia, BBB Bonacina, Cedit, Cimbali, Danese, Driade, Flos, Fusital, Cassina, Gavina, Ideal Standard, Italtel, Il Coccio Umidificatori, Interflex, Lancia Auto, Longoni, Marcatre, Moroso, Nagano, Olivetti Synthesis, Omsa, Ortotecnica, Phonola Radio, Poltrona Frau, Poggi, Phoebus Alter, Perani Fonderie, Rem, San Giorgio Elettrodomestici, Teorema, Kartell, Up&Up, VLM, Zanotta가 있으며, 제품 디자인 외에 전시, 도시 환경과 건축 분야에서도 다양한 업적을 남겼다.

2002년	12월 2일 밀라노에서 생을 마감.

참고 자료

서적
Achille Castiglioni, 출판사 electa
Design Interviews, 출판사 corraini editore, museo alessi
Achille Castiglioni, 출판사 corraini editore
Maestri del Design - Castiglioni Magistretti, Mangiarotti, Mentini, Sottass,
출판사 Bruno Mondadori

자료 제공 및 인터뷰
Fondazione Achille Castiglioni

special thanks to
오랜 시간 지원을 아끼지 않은 아낄레 까스틸리오니 재단(Fondazione Achille
Castiglioni)의 죠반나 까스틸리오니(Giovanna Castiglioni, 아낄레 까스틸리
오니의 딸)와 안토넬라 고르마티(Antonella Gornati, 아낄레 까스틸리오니 재
단 관계자)
이미지 자료를 제공해 준 Alessi, De Padova, Danese Milano, Flos, VLM,
Zanotta Spa 주요 협력사들과 밀라노 사진을 제공해준 무대·조명 디자이너
Paolo Calafiore